수채화 꽃편지

민미레터의 작고 예쁜 수채화 수업

수채화 꽃편지

민 미 레 터 지 음

마음 가는 대로 그리며 힐링하고 싶은 날,
민미레터의 수채화 수업에 초대합니다.

꽃을 그리고 편지에 담아 보낼 거예요.

누군가에게 마음을 전하고 싶을 때,
혹은 나를 위한 선물로,

오늘 '수채화 꽃편지'를 띄워보는 건 어때요?

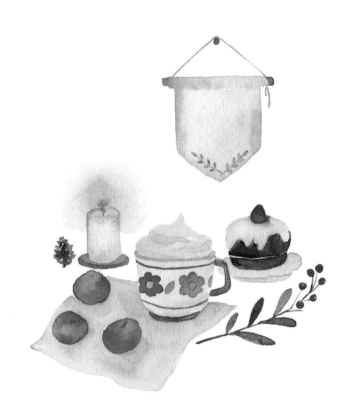

수채화 꽃편지는,

꽃을 그려요

작가님의 8년 수업 노하우로
가장 예쁘고 자주 쓰이는 꽃 15종을 엄선,
그림별로 꼼꼼하게 소개했습니다.

꽃잎, 줄기, 잎… 하나하나 차근차근
쉽고 간단하게 그리는 법을 알려드려요.

밑그림 없이 쓱쓱
망칠 걱정 없이 마음껏 그리며
힐링하는 시간을 가져보세요.

편지에 담아 보내요

앞에서 배운 꽃을 편지지에, 편지봉투에 그대로 담아
세상 하나뿐인 나만의 꽃편지를 만들어요.

작품별 편지 레이아웃과 채색 노하우를 따라가다 보면
수채화 꽃편지 한 통을 수채화로 그리는 데 30분도 걸리지 않아요.
편지지와 편지봉투까지, 뚝딱 완성입니다.

자기만의 방 유튜브에서 영상 튜토리얼도 만나보세요.
유튜브 youtube.com/jabang2017
블로그 blog.naver.com/jabang2017에서 볼 수 있습니다.

실패라고 생각한 인생의 어떤 시기에 수채화를 만나게 되었어요.
수채화 초보였던 저는 정석대로 연필로 밑그림을 그리고 채색을 시작하는데,
꼼꼼하지 못한 탓에 자꾸만 물감이 선을 벗어나고,
아무렇게나 색이 섞이며 번지기 일쑤였습니다.
그렇게 망쳤다고 생각한 그림을 구석에 밀어두고
'역시 수채화는 어렵다'고 단념할 뻔했죠.

그런데 다음 날, 제가 그린 그림을 다시 보고는 깜짝 놀랐습니다.
물 번짐은 예쁜 문양으로 남고,
제멋대로 섞인 색은 또 다른 새로운 색을 만들어낸 거예요.

그때 저는 알았습니다.
'그림이란 게 선을 그어놓고 맞고 틀리고를 정하는 게 아니구나.'
정해진 선이 없다는 건 어디로든 경계 없이 흐를 수 있다는 뜻이고,
처음 기대한 모양과 달라져도 거기서부터 다시 만들어가면 된다는 것을요.

그렇게 밑그림 없이 마음 가는 대로 수채화를 그리며
망칠 걱정을 내려놓기 시작했어요.
종이 위에서 물감이 흐드러지게 번지는 걸 보면 어느새 마음이 편안해졌습니다.
그렇게 '망침'의 틀에서 벗어나, 밑그림 없이 바로 그리는
'감성수채화'가 탄생했습니다.

수채화 중에서도 꽃을 주로 그리게 된 건
꽃을 좋아해서뿐만 아니라, 그림을 처음 그리는 초보자에게는
꽃만큼 쉽고 만족감이 높은 소재가 없기 때문이에요.
꽃은 꼭 똑같이 따라 그리지 않아도 실루엣만으로 꽃처럼 보이거든요.
또 색감만으로 이미 예쁘기 때문에, 붓을 잡을 때부터 기분이 좋아진답니다.

어느 날은 해가 지는 창가 앞,
장미 한 송이가 아름답게 놓여 있었는데 곧 시들 것 같더라고요.
얼른 흰 종이를 펼치고 분홍색 물감을 번지며 장미를 그렸어요.
밑그림도 없고 겹겹이 쌓인 꽃잎의 디테일도 부족했지만,
장미의 분홍빛 색감과 동글동글한 실루엣만 살려 간단하게 표현했어요.
다음 날 장미는 시들었지만 그림 속 장미는 그대로 피어 있었지요.
작은 꽃그림 한 장이지만 금세 사라질 순간을
영원으로 남겼다는 묘한 기분과 뿌듯함이 차올랐습니다.

빈 종이가 가장 쉽고 간단하게 화사해지는 방법은 바로 꽃그림 하나.
꽃 하나만 들어가도, 까맣게 채운 글씨마저 다 환해지는 효과가 있어요.
아무것도 아닌 날도 꽃다발을 받으면 갑자기 특별해지는 것처럼
직접 그린 꽃그림도 평범함에 특별함을 더하는 힘을 가지고 있답니다.

예로부터 서로에게 비밀 메시지를 전하기 위해 꽃을 이용했다고 해요.
꽃말을 빌려 마음을 표현해볼 수 있는 좋은 방법이죠.
안부를 묻고 싶은 이들을 떠올리며 그에게 어울리는 꽃을 골라보세요.
흰 종이에 꽃잎 하나, 줄기 한 줄을 채워나가며 오직 하나뿐인 편지를 만들어요.
직접 쓴 손글씨와 내용 그 자체로도 정성스럽지만,
글을 담을 편지부터 만들어준다면 말로 다 하지 못한 애정이 전해질 거라 믿어요.

그렇게 그림을 그리다 보면 누군가를 위해 꽃편지를 만드는 일은
곧 내 마음의 안부를 들여다보는 것이라는 걸.
결국 나를 위한 시간이었음을 알게 될 거예요.
테이블에 놓인 화병 하나로 공간이 환해지듯,
꽃편지 그리는 시간으로 당신의 하루가 화사해지길 바랍니다.

2021년
꽃편지 모아. 민미레터 드림

Contents

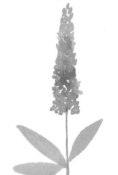

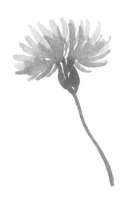

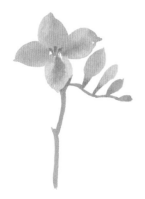

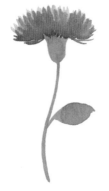

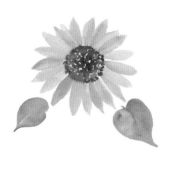

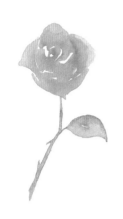
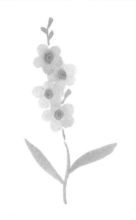
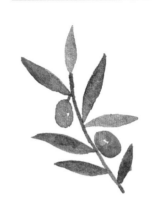
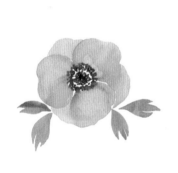
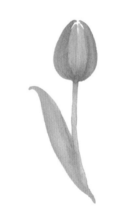
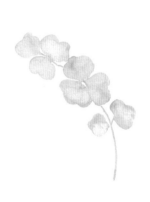
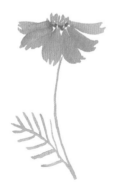

수채화 수업 준비물

수채 물감

☞『수채화 꽃편지』36색 고체 물감
☞신한/알파 틴트 물감 12색

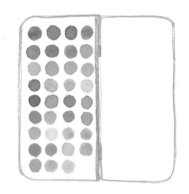

수채화 그림을 그리려면 당연히 수채 물감이 있어야겠죠! 수채 물감은 튜브 형식으로 치약처럼 그때그때 짜서 쓰는 '튜브 물감'과, 이미 팬에 짜서 굳힌 '고체 물감' 두 종류로 나뉩니다. 국내/해외 제품으로 나뉘어 다양한 가격대로 수많은 브랜드가 있고요.

처음에 취미로 수채화를 접할 때부터 작가 활동을 이어가는 내내 쭉 국내 물감 브랜드인 '신한'과 '알파'에서 나온 튜브 물감을 사용했어요. 특히 파스텔색으로만 구성된 '틴트 물감 12색'을 애용했는데, 색조합이 어려운 초보분들께 추천하는 물감입니다. 단색 그 자체로도 예뻐서 쉽고 재밌게 그릴 수 있었어요. 몇 년 전부터는 고체 물감도 함께 사용하고 있는데요. 직접 짜야 하는 수고를 덜고 흘러내릴 염려 없이 휴대가 용이하다는 장점이 있답니다. 이동이 필요할 땐 특히 고체 물감을 챙기는 편이에요.

이 책에서는 '36색 고체 물감(뮤즈 물감)'을 사용해 모든 꽃편지를 그렸어요. 36색 고체 물감은 제가 써본 물감 중 가성비가 가장 뛰어나고 수채화를 처음 시작하는 분들에게 추천하고 싶은 수채 물감이에요. 파스텔톤의 부드러운 수채화 감성에 딱 어울리는 색상으로 구성되어 있지요. 무려 36가지 색상으로, 색을 섞어야 할 번거로움을 줄이고 바로 사용할 수 있어서 편한 데다 발색력도 우수합니다. ('바로 그리기 키트'를 구매하시면 이 물감이 포함되어 있습니다.)

원하는 물감을 조금씩 더 사보고 싶다면 제가 자주 이용하는 구매처들을 알려드릴게요. 요즘은 외출이 어렵기도 하고 간편한 온라인 쇼핑으로 구매해요. 인터넷에 '화방넷'이라고 치면 다양한 수채 물감을 쉽게 골라 담을 수 있어요. 아직 재료가 아직 낯선 분들은 '호미화방'이나 '남대문 알파문구'처럼 물감 재료가 많은 오프라인 화방에서 직접 구경해보길 추천합니다. 붓과 물감의 다양한 종류를 구경하는 것만으로도 재료에 대한 정보도 생기고 그림을 그리곤픈 욕구가 솟는답니다. 물감은 워낙 다양한 만큼 개인의 취향이 있어서 경계를 두지 말고 차차 만나가길 바랄게요.

팔레트

☞ 수채화용 플라스틱 팔레트

물감을 물에 개어 쓰려면 팔레트가 필요해요. 팔레트에도 여러 사이
즈가 있지만 작은 꽃그림 위주로 그린다면 커다란 팔레트는 자리만
차지하고 오히려 부담스러울 수 있어요. 사이즈가 작아도 두 줄로 된
플라스틱 팔레트는 물감 색을 많이 채우면서도 가벼워 집에서 쓰기
에도, 휴대용으로도 편리해요. 요즘은 도자기로 구운 예쁜 모양의 작
은 팔레트들도 나와요. 여기에 간단하게 색을 섞으며 쓰기도 하는데
요. 그림 도구로 세팅해두는 것만으로 예뻐서 기분이 좋아진답니다.
고체물감은 보통 용기에 들어 있어요. 용기를 열면 뚜껑 안쪽을 팔
레트로 쓸 수 있게 되어 있는 구조지요. ('바로 그리기 키트' 속 고체 물
감도 뚜껑을 펼쳐 바로 팔레트로 사용할 수 있어서 팔레트를 따로 준비할 필
요가 없답니다.)

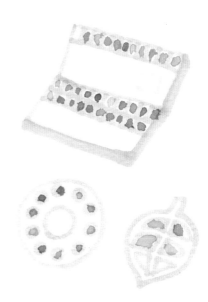

붓

☞ 화홍 345 3호
☞ 수채화용 둥근붓 5~6호

작고 예쁜 꽃그림은 수채화용 붓 3~5호 정도의 사이즈를 이용하면
충분히 그릴 수 있어요. 그중 가장 섬세하게 그릴 수 있는 붓이 바
로 3호 붓이랍니다. 3호 붓 하나만으로도 붓끝을 세워서 얇게, 뉘어
서 두껍게, 다양한 크기로 칠할 수 있답니다. 만약 그림의 넓은 부분
을 더 쉽게 칠하고 싶으면 5~6호의 붓을 하나 더 준비하는 것도 좋
아요. (붓의 호수가 클수록 붓모는 두꺼워집니다.) 3호와 5~6호 이렇게
두 자루면 부족함 크게 느끼지 않고 작은 그림들을 그려나갈 수 있
어요. ('바로 그리기 키트'에는 화홍 345 3호 붓이 준비되어 있으니 따로 붓
을 준비하지 않으셔도 돼요.)

붓에도 수많은 브랜드와 가격대의 붓이 있는데요. 대중적으로 부담
없이 많이 사용하는 브랜드는 '화홍', '루벤스', '바바라' 등입니다.
사실 어떤 붓을 사용해도 괜찮으나, 붓을 어느 정도 사용하고 나면
붓끝이 갈라지거나 털이 빠지기 때문에, 불편함을 느낀다면 바로 바
꿔주는 게 좋습니다.

새 붓은 딱딱하게 굳어 있으니 물통에 푹 담가 부드럽게 풀어 사용
해주세요. 붓을 물통에 오래 담그면 붓모가 휘고, 한 번 휜 붓모는
잘 돌아오지 않아요. 쓰지 않을 때는 물통에 담그지 말고 물통 위나
팔레트 위에 눕혀놓도록 해요. 그림을 그리고 난 후에는 흐르는 물
에 깨끗이 헹궈 붓모가 위를 향하게 세워 말립니다.

종이

☞수채화용 미술 용지
☞크라프트지

수채화는 물을 많이 쓰기 때문에 물의 흡수를 견딜 만한 두께가 있어야 해요. 그래서 수채화만큼은 요철이 있고 튼튼한 수채 용지를 사용하는 편입니다. 책에 나오는 작은 책갈피나, 미니 카드 등을 그릴 때도, 수채 용지를 오리거나 찢어서 사용했어요.

수채 용지는 '세목/중목/황목' 세 종류로 나뉩니다. '세목'은 요철이 없고 매끈한 종이예요. 그래서 물을 많이 번지게 하지 않고 섬세하게 그리는 그림 스타일이, '황목'은 가장 요철이 크고 표면이 거칠어 물을 많이 쓰며 색감 위주로 그리는 추상적인 그림 스타일이 잘 어울려요. 세목과 황목의 중간인 '중목'은 적당한 요철이 있어 어디에든 무난하게 사용 가능합니다.

수채 용지는 그램(g) 수도 중요해요. 그램 수가 높아질수록 두꺼운 용지이니, 원하는 두께를 선택해 그리면 됩니다. 꽃편지의 감성을 담고 싶을 때는 얇은 수채 용지를, 물을 많이 사용하고 싶을 때는 일반 수채 용지(200g 이상)에 그려보며 다양한 수채화의 매력을 느껴보세요. ('바로 그리기 키트'에 준비한 편지지 세트는 수채 전문 용지 'PRISMA 140g'으로, 색 터치가 부드럽게 발현되는 고급 용지예요. 편지봉투 안에 반 접어 넣는 편지지의 역할을 고려하여, 주로 쓰는 수채 용지보다 조금 얇게 제작하였답니다.)

수채화 입문용 종이로는 '캔손 수채패드'와 '파브리아노 스케치북'을, 고급 작품용 종이로는 '파브리아노 뉴아띠스띠꼬'와 '산도스'를 추천합니다. 빈티지한 느낌을 연출할 때는 수제 종이인 '카디페이퍼'를 애용하고 있어요. 종이에도 수많은 브랜드와 종류가 있으니, 처음에는 연습용으로 부담 없는 금액의 수채화 스케치북을 쓰고 점차 자신에게 맞는 종이를 찾아가며 다양하게 써 보는 게 좋습니다.

크라프트지는 표백되지 않은 갈색의 종이예요. 주로 포장할 때 많이 사용하는데, 저는 편지지나 편지봉투 종이로도 많이 사용합니다. 바탕색이 있어 색이 또렷하게 보이지 않아 연한 색의 꽃보단 진한 색 꽃을 그릴 때 더 자주 써요. 연한 색의 꽃을 꼭 넣고 싶다면 꽃의 색을 진하게 바꿔 그려도 돼요. 올리브(103p)나 아네모네(113p)처럼 이국적인 꽃을 넣으면 더욱 빈티지한 무드가 살아납니다.

물통

☞투명한 물컵
☞테이크아웃 일회용 컵

물을 담을 수 있는 컵이나 병이면 무엇이든 좋아요. 이왕이면 투명해야 물감이 어느 정도 섞였는지 잘 보이기 때문에, 저는 투명한 컵을 써요. 화방에서 파는 큰 물통을 구매할 필요는 없어요. 안 쓰는 투명 컵이나, 커피를 마시고 난 일회용 컵 등을 여러 번 사용합니다.

연필 혹은 색연필

민미레터 수채화는 자를 긋듯이 정확한 형태를 그리는 스타일이 아니에요. 때문에 스케치를 하지 않아서 연필이 자주 쓰이진 않지만, 이번 『수채화 꽃편지』에서는 전체적인 위치나 커다란 형태를 잡아볼 때 조금씩 사용했어요. 연필 종류는 상관없고, 채색 후 쉽게 지울 수 있도록 아주 연하게 사용해주세요. 색연필도 노랑, 살구, 연두, 황토 등 잘 보이지 않는 연한 색이 좋아요. 편지지 선을 긋거나 글씨를 쓸 때도 색연필을 사용했는데요. 그럴 땐 주로 꽃을 그릴 때 사용했던 색을 그대로 사용합니다.

나를 위한 시간

가장 중요한 준비물! 나를 위한 시간입니다. 종이를 펼친 이 순간만큼은 그림을 그리는 자신에게 집중해보세요. 하루 30분이어도 좋습니다. 나를 위한 시간을 내려고 시도한 것만으로 일상에 새로운 리듬이 흐를 거예요. 좋아하는 음악을 배경으로 틀고 좋아하는 간식으로 당을 충전하며 이 시간만큼은 나를 위한 것들로 끌어와요. 고운 그림은 즐기는 마음에서부터 나온답니다.

수채화 그림 노하우

민미레터 수채화의 그림 노하우를 소개합니다. 수채화는 꼭 이렇게 그려야 한다는 규칙은 아니지만, 앞으로 함께 꽃편지를 그리기 위한 우리끼리의 약속이라고 생각해주세요.

1. 붓을 사용해봐요

붓의 기울기를 다르게 하여 선의 굵기를 조절해요. 붓끝을 곧게 세워 그리면 얇은 선을 그릴 수 있고, 점점 기울기를 눕힐수록 두꺼운 선을 만들 수 있습니다. 다양한 호수의 붓을 자주 바꾸지 않아도, 하나의 붓으로 다양한 굵기를 간단하게 표현할 수 있답니다.

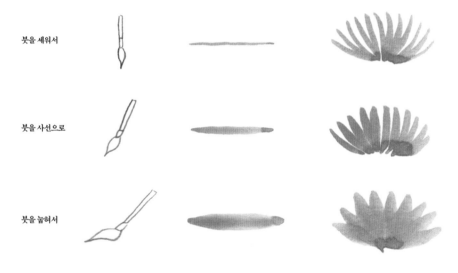

붓을 세워서

붓을 사선으로

붓을 눕혀서

붓을 '세우기-눕히기-세우기'를 익혀요

두껍고 통통한 꽃잎과 이파리를 그리고 싶을 때 제가 사용하는 방법을 알려드릴게요. 붓끝을 세웠다가 중간에서 다시 눕히고, 마지막에 다시 세워서 뾰족하게 뺍니다. 이 책에서 그린 대부분의 꽃잎과 잎사귀를 이 방식으로 그렸으니 여러 번 연습하며 활용해보세요.

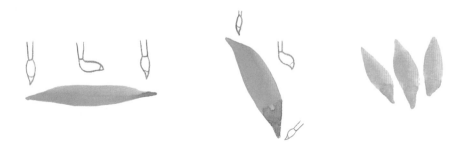

2. 물 농도를 조절해봐요

물의 농도에 변화를 주어 다양한 표현을 해볼 거예요. 물 농도 맞추는 일이 어렵다고 생각하지 말고, 농도에 따라 달라지는 색 변화를 관찰하며 여러 시도를 해보세요. 같은 색이라도 물을 많이 쓸수록 더 연해지고, 물이 적을수록 진하게 남아 각각의 매력이 있으니 농도 실패라고 볼 수 없답니다.

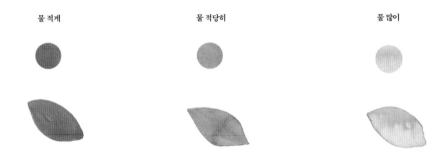

물 적게 물 적당히 물 많이

물 적게
붓끝에 물이 살짝 닿을 정도로만 물을 콕 찍어 묻혀요.

물 적당히
물통에 붓을 푹 담그고 뺀 후, 물통의 모서리에서 네다섯 번 정도 털어주세요.

물 많이
물통에 붓을 푹 담그고 뺀 후, 물기를 닦지 말고 그대로 써요.

복습해볼까요

물 농도와 붓의 눕힘 정도를 조금씩 조금씩 조절해가며 같은 꽃이라도 다양한 표현을 연습해보세요.

붓 세워서 + 물 적게 붓 눕혀서 + 물 많이

3. 색을 만들어봐요

책에서 사용한 36색 고체 물감의 컬러 차트입니다. 알아보기 쉽도록 제가 색 이름을 붙여봤어요. 기존에 갖고 있는 물감이나 다른 브랜드의 물감을 이용한다면 컬러 차트에서 비슷한색을 찾아 쓰시면 됩니다. 똑같은 색을 써야 할 필요가 전혀 없으니 부담없이 시작해요.

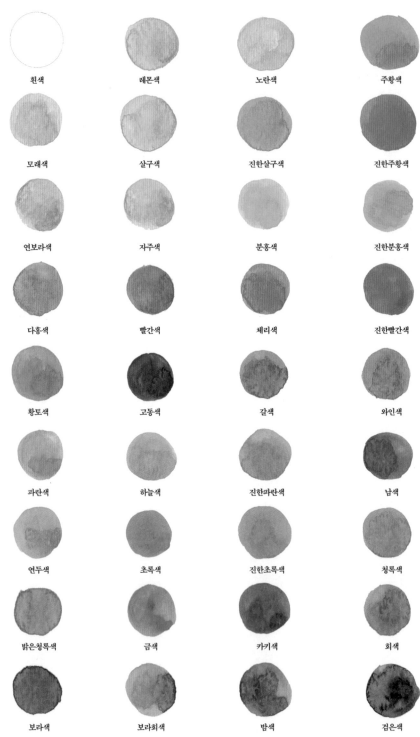

흰색	레몬색	노란색	주황색
모래색	살구색	진한살구색	진한주황색
연보라색	자주색	분홍색	진한분홍색
다홍색	빨간색	체리색	진한빨간색
황토색	고동색	갈색	와인색
파란색	하늘색	진한파란색	남색
연두색	초록색	진한초록색	청록색
밝은청록색	금색	카키색	회색
보라색	보라회색	밤색	검은색

자주 섞는 색 조합을 알려드릴게요

수채화는 단색 자체보다 서로 섞이며 나오는 또 다른 색을 만나는 매력이 커요. 1+1=2가 아니라 그 안에서 둘이 합쳐진 색, 물에 더 번진 색 등 여러 가지 색을 발견하는 재미가 있고 그 다양함이 그림의 퀄리티를 더 높이죠. 아래는 제가 꽃그림을 그릴 때 자주 쓰는 조합이에요. 그 밖에도 다양한 색을 섞어보며 자기만의 예쁜 색을 발견해보세요.

잎과 줄기에 자주 쓰는 색 조합

레몬색　　　　　연두색

연두색 자체도 이미 싱그럽지만, 노랑 계열을 섞으면 햇빛을 받아 반짝이는 잎의 느낌이 나요. 꽃의 줄기나 잎의 색을 연하게 내고 싶을 때 자주 사용하는 조합입니다. 전체적으로 부드럽고 여린 이미지를 줘서, 꽃의 빛깔을 더 살려줄 수 있어요.

카키색　　　　　갈색

카키색에 갈색을 더하면 더 깊이가 있고 차분한 우드 톤이 만들어집니다. 갈색 가지를 가진 꽃이라 하더라도, 갈색으로만 그리기보다 카키색을 섞었을 때 덜 어둡고 생기가 돌아요.

그 밖에 초록색과 연두색 계열을 다양하게 섞으며
내 마음에 드는 잎과 줄기 색을 테스트해보세요

꽃잎에 자주 쓰는 색 조합

레몬색 + 분홍색 =

분홍색에 노란색을 살짝 섞어주면 노랑에서 점점 분홍으로 물들며 화사한 코랄빛으로 변해요. 머릿속으로 바로 떠올려볼 수 있는, 가장 꽃잎다운 색인 것 같아 좋아하는 색 조합입니다.

살구색 + 주황색 =

꽃잎을 그릴 때 살구색을 섞으면 부드러운 파스텔톤이 만들어져요. 채도가 높은 주황색이나 분홍색을 단독으로 쓰면 자칫 형광색처럼 보일 수 있는데, 그때 살구색을 섞어주면 형광색을 차분히 눌러주기도 하고요. 그래서 저는 원색을 사용할 때 자주 살구색을 섞어서 사용하는데요. 예를 들어, 꽃잎 다섯 장이 달린 주황색 꽃을 그린다고 생각해볼까요. 꽃잎 두 장은 주황색만으로, 또 다른 꽃잎 두 장은 주황색에 살구색을 섞어서, 나머지 꽃잎 한 장은 살구색으로만 그리는 거예요. 이렇게 색 조합을 다양하게 사용하면 꽃 한 송이 안에서도 다양한 톤이 느껴지면서 입체감이 생겨난답니다.

하늘색 + 연보라색 =

하늘색과 연보라색을 섞은 색은 제가 가장 좋아하는 조합이에요. 보랏빛이 들어간 꽃을 그릴 때 보라색만 쓰기보다 하늘색을 섞으면 맑고 신비로운 느낌이 나죠.

수채화 편지 노하우

1. 편지지

편지지 선 긋기를 연습합니다

편지지에 글씨를 쓸 줄line도 직접 넣어봅시다. 딱딱한 직선대신. 식물 줄기처럼 자연스럽고 부드럽게 그으면 꽃그림의 연장선처럼 보일 거에요. 선을 그을 땐 물을 적당히 묻혀 붓끝을 세워 얇게 긋습니다. 중간에 끊기거나 삐뚤빼뚤한 것까지 자연스러운 매력이니 힘을 빼고 그리도록 해요.

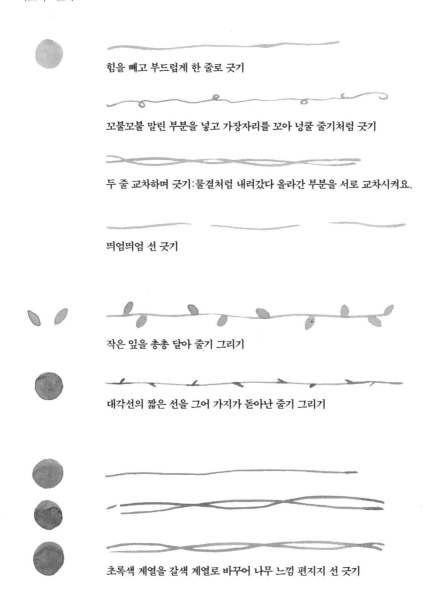

힘을 빼고 부드럽게 한 줄로 긋기

꼬불꼬불 말린 부분을 넣고 가장자리를 꼬아 넝쿨 줄기처럼 긋기

두 줄 교차하며 긋기:물결처럼 내려갔다 올라간 부분을 서로 교차시켜요.

띄엄띄엄 선 긋기

작은 잎을 총총 달아 줄기 그리기

대각선의 짧은 선을 그어 가지가 돋아난 줄기 그리기

초록색 계열을 갈색 계열로 바꾸어 나무 느낌 편지지 선 긋기

다양한 편지지 레이아웃

같은 꽃이라도 다양한 편지지 레이아웃이 있어요. 아래에 제가 가장 많이 사용하는 레이아웃을 간단하게 정리해보았습니다. 어떤 꽃편지는 위아래 전부 꽃으로 채우기도, 어떤 꽃편지는 위나 아래 중 한쪽만 채우기도 해요. 그때그때 꽃이 주는 분위기와 형태를 고려해서 레이아웃을 달리합니다. 그러니 모든 꽃편지가 제가 그린 것과 똑같지 않아도 돼요. 가장 마음에 드는 레이아웃을 골라 다양한 꽃편지를 만들어보세요.

상단 포인트

위아래 포인트

전체 감싸기

하단 포인트

배경 가득 채우기

리스

리본을 그려요

리본은 편지에 낭만을 더하는 소품입니다. 그릴 줄 아는 리본 하나만 있으면 밋밋해 보이는
부분 그 어디도 쉽게 커버할 수 있죠. 리본은 꽃과 가장 잘 어울리는 아이템이라 저도 자주
그립니다. 편지지, 편지봉투, 작은 엽서나 책갈피 등 어디에든 리본을 꽃과 함께 그려보세요.
작지만 큰 차이를 느낄 수 있어요.

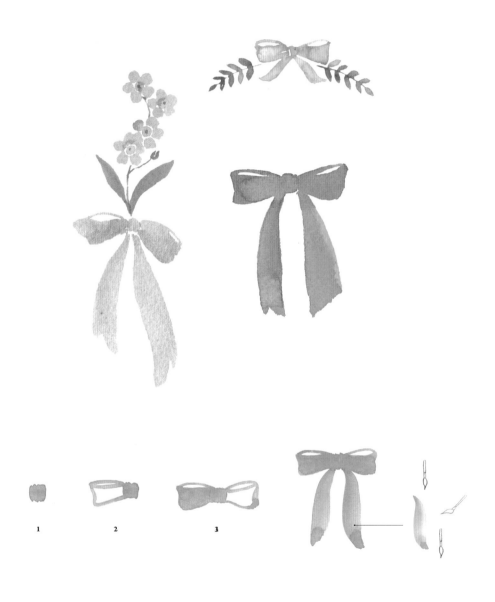

매듭 모양은 조금씩 달라도 되고, 전체적으로 딱딱한 느낌이 들지 않도록 각진 부분 없이 부
드러운 곡선으로 그리는 데 신경 써주세요. 리본의 끈 부분은 붓끝을 세운 채로 시작해 눕혔
다가 다시 세우면 한 번에 모양을 그릴 수 있어요.

2. 편지봉투

봉투는 얇아서 물을 많이 사용할 수 없어요

봉투는 A4용지처럼 얇은 모조지라 물 흡수가 잘 안 되어 수채화를 그리기 쉽지 않을 거예요. 표현하고픈 그림은 편지지에 보여주도록 하고 봉투에는 힘을 빼고 그려주세요. 편지지와 세트 느낌으로, 작은 아이콘이 될 정도로만 그려 넣는다고 생각하면서요. 최대한 물을 적게 하여 꽃의 색감만, 단순하게 한 번의 획으로 (덧칠하기엔 종이가 약해요.) 보여줘도 충분히 정성이 느껴집니다.

다양한 편지봉투 레이아웃을 시도해보세요

편지봉투의 앞면과 뒷면, 열었을 때 보이는 안쪽, 그리고 봉투 뚜껑 라인을 따라서 다양한 레이아웃으로 포인트를 줄 수 있어요. 꽃의 형태나 분위기에 따라 레이아웃을 다르게 그리는 재미를 느껴보세요.

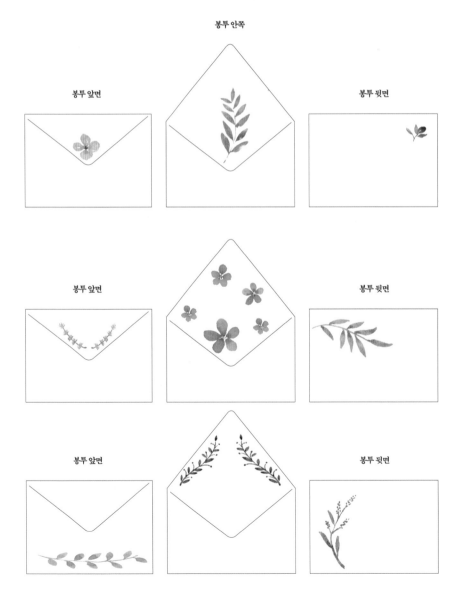

3. 레터링

편지의 완성, 레터링입니다. 꽃을 다 그렸다면, 문구를 써넣어서 마무리해보세요. 손글씨 또한 하나의 그림이라 생각하고 정성을 들여보는 거예요. 붓 외에도 연필이나 색연필, 펜도 좋습니다.

보내는 이와 받는 이

'Dear' 'To' 'From'은 물감으로 색을 넣어 크게 쓰면 편지 그림의 일부가 돼요.
색은 꽃그림에 들어간 색 중 하나를 선택하면 훨씬 자연스럽습니다.

Dear To. From

계절을 담은 문구를 사용해요

원래 편지에 계절 인사를 사용하는 것이 편지를 보내는 형식 중 하나라고 해요. 편지지의 마지막 줄이나 편지봉투에 보내는 이를 적을 때 계절 수식어를 달아보세요. 손편지에 계절이 주는 낭만이 더해질 거예요.

ex) 꽃 피는 봄날, OO가
　　봄과 여름 사이, OO가
　　여름의 끝자락에서, OO가
　　겨울 한가운데에서, OO가

꽃 피는 봄날, 화경 보냄

봄과 여름 사이, 민미

여름의 끝자락에서, 보희

달 밝은 가을밤, 현이 씀 ~

한 해를 돌아보며, 민이

짧은 글도 괜찮아요, 글씨를 못 써도 괜찮아요

편지를 쓸 때 자신의 손글씨가 예쁘지 않다고 걱정하지 말아요. 손편지의 감동은 잘 쓴 글씨가 아니라 시간을 내어 직접 쓴 마음에 있으니까요. 이제 막 한글을 배운 아이의 삐뚤빼뚤한 글씨에도 큰 감동을 받는 것처럼요. 급하게 휘갈겨 쓰기보다 획 하나씩 천천히 쓰며 마음을 담아봅시다.

꼭 편지지 한가득 긴 글을 채워야만 정성스러운 건 아니에요. 메모 형식으로 짧은 서너 줄의 문장을 남겨도 충분해요. 직접 그림을 그려 넣은 편지지부터 이미 정성이 가득하니까요.

잠깐!

본격적으로 그림 그리기에 앞서 꼭 전하고 싶은 이야기가 있어요.

1. 수채화는 번져서 예뻐요

수채화水彩畵는 이름에서 알 수 있듯, 물에 물감을 개거나 풀어서 그리는 그림이에요. 물을 얼마큼 쓰느냐에 따라 같은 색도 더 연하고 투명하게, 혹은 반대로 짙게 남길 수 있어 적은 색으로도 풍부한 색 표현이 가능하답니다. 특히 색과 색이 물에 번지며 섞이는 과정에서 생각지도 못한 색이 탄생하기도 하는 등 우연에서 오는 재미가 있어요. 계획대로 딱딱 떨어지지 않아 어렵다고들 하지만, 오히려 계획조차 어려운 초보자분들께는 큰 도움이 될 거예요. 수채화에 대한 두려움이 있었다면 기억해주세요. 번져서 망한 게 아니라 번져서 예쁜 거라고요!

2. 꼭 편지가 아니어도 돼요

책에는 꽃마다 가장 어울리는 꽃편지 그림을 골라 담아두었는데요. 처음에는 그대로 따라 그려보다가 15장의 꽃편지를 다 그리고 나면 꽃마다 레이아웃을 다르게도 그려보세요. 예를 들어 '미모사 꽃편지'를 '베로니카 편지 레이아웃'을 사용해 그린다거나, '아네모네 편지봉투'를 그릴 때 '장미 편지 레이아웃'을 사용해보는 거예요. 세로로 그려진 디자인을 가로 방향으로 바꾸어봐도 좋겠죠. 같은 꽃으로 다양한 레이아웃을 그려보는 무궁무진한 재미가 남아 있답니다.

뿐만 아니라, 책에는 편지 외에도 초대장, 청첩장, 명함, 포스터, 책갈피 등 다양한 응용을 소개해두었어요. 꼭 편지지와 편지봉투가 아니더라도 괜찮습니다. 손그림의 서정적인 분위기와 꽃그림의 화사함이 필요한 곳 어디에든 활용해보세요.

3. 책과 꼭 똑같이 그리지 않아도 돼요

책 속 그림이 정답은 아니니 비교할 필요도, 낙심할 필요도 없습니다. 제가 그린 꽃도 실제 꽃을 그대로 따라 그린 것이 아니라 제 느낌대로 담아낸 것이니까요. (그리고 저도 제가 그린 그림을 다시 그리라고 하면, 똑같이 못 그리는걸요.) 책보다 더 단순하게, 조금 다르게 그려도 괜찮습니다. 꽃잎 다섯 장을 네 장이나 여섯 장으로 그린다고 꽃이 아닌 게 되지 않아요.

색상도 마찬가지예요. 책 속에서 지정한 색과 꼭 똑같은 색으로 그리지 않아도 됩니다. 더 좋아하는 색으로 그려도 되고요! 튜토리얼 속 모양과 색깔의 틀에 갇히지 않길 바랄게요. 정답은 책이 아닌, 그리면서 편하고 재미있는 내 마음에 있어요. 필요한 건 똑같이 그려야 한다는 조급함이 아니라, 붓의 움직임이 꽃잎이 되고 한 송이 꽃을 피우는 과정 자체를 즐기는 마음이랍니다.

4. 밑그림이라는 틀에 그림을 가두지 말아요

8년 전 '감성수채화'를 만든 이유는 밑그림 없이 바로 그리는 매력과 그 과정을 통한 치유를 나누고픈 마음이었어요. 지금도 그 마음은 여전합니다. 혹 그림을 그리다가 스트레스를 받는 다면 잠시 붓을 내려놓거나 오늘은 거기까지만 그리기로 해요. 잘해야 한다는 노력과 긴장은 평소에 더 중요한 일에 쏟아야죠. 그림은 그저 바쁜 일상 속 나를 위한 휴식 시간이길 바라 요. 그렇게 어깨의 힘을 뺄 때, 더 오랫동안 재미난 취미로 곁에 둘 수 있답니다.

Mimosa
letter

미모사 꽃편지

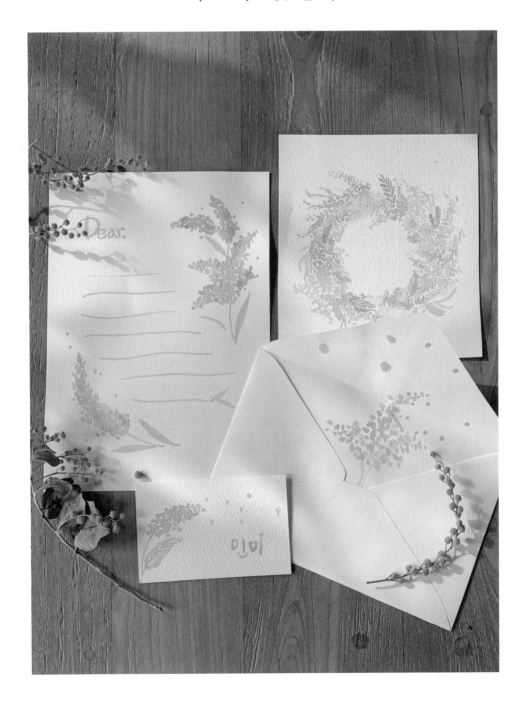

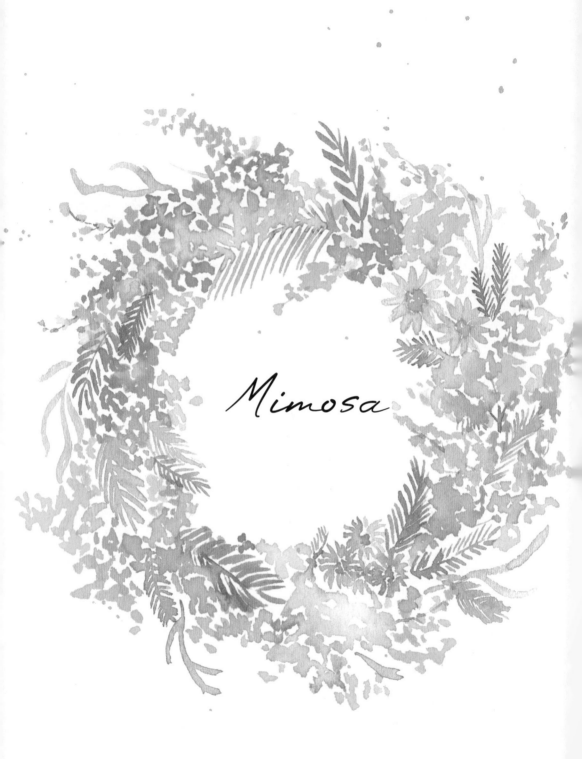

Mimosa

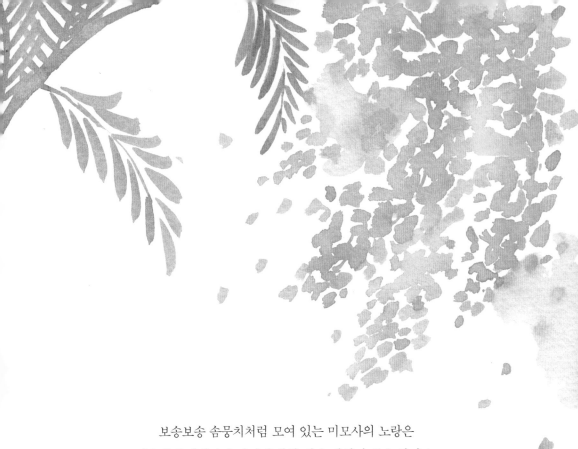

보송보송 솜뭉치처럼 모여 있는 미모사의 노랑은
겨우내 무채색이던 시선에 환한 빛을 밝히며 봄을 알려요.

노란 꽃잎이 공기에 퍼지는 듯,
은은한 색감을 가진 미모사는
향기 또한 은은히 오래 퍼지는 봄꽃이랍니다.

미모사의 꽃말은 '숨긴 사랑'으로
아직 표현하지 못한 숨겨둔 마음을 비밀스레 전하기 좋습니다.
받는 이의 마음에도 여운이 오래 퍼지도록,
미모사 편지가 도와줄 거예요.

1
Mimosa
painting

미 모 사 한 송 이 그 리 기

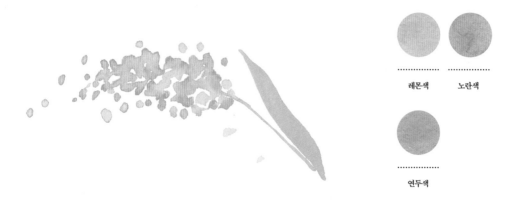

레몬색 노란색

연두색

* 미모사는 노란 꽃잎이 깨알처럼 달려 있어요. 마치 점을 찍어놓은 것 같아요.
* 무리를 지어 피는 미모사. 줄기를 여럿 이어서 풍성한 미모사를 그려보세요. 이때는 꼭 '꽃의 모양'을 그리기보다 색감 위주로 자유롭게 그려요.
* 물을 많이 섞으면 흐드러지게 번지는 효과가, 물을 적게 쓰면 알알이 더 돋보이는 효과가 있으니 물 농도를 다양하게 조절해보세요.
* 원래 미모사 잎은 솔잎처럼 뾰족한 가시 잎이 여럿 달린 모양이지만, 꽃편지를 꾸밀 때 편하도록 단순한 잎으로 그렸습니다.

1. 꽃잎

**빈틈 사이사이 노란색
점을 찍어 번지기**

* 붓에 레몬색을 충분히 묻히고 점을 찍듯 콕콕 찍으며 옆으로 기다란 미모사 모양을 잡아가요.
* 중간중간 노란색 점도 찍어 자연스럽게 레몬색과 번지게 해주세요.
* 붓에 남은 노란색 물감으로 꽃 주변에 점을 톡톡 찍어 미모사가 퍼져나가는 모습도 연출해보세요.

2. 줄기와 잎

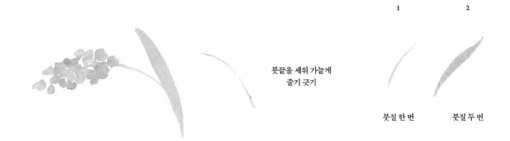

1 2

붓끝을 세워 가늘게
줄기 긋기

붓질 한 번 붓질 두 번

* 줄기를 그릴 땐 붓끝을 세워 가늘게 선을 긋는다고 생각해요. 꽃잎에 닿게 줄기를 그려 자연스럽게 색이 섞이도록 해요.

* 줄기에 사선으로 잎을 달아요. 붓질 횟수에 따라 잎의 두께를 조절할 수 있어요.

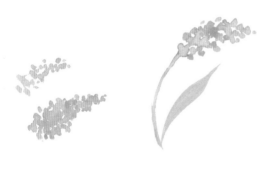

반대쪽으로 그려본 미모사

미모사의 방향을 조금씩 바꿔가며 그리기를 연습해보세요. 나중에 편지를 꾸밀 때도 좋은 소스가 될 거예요.

불규칙하게 여러 방향으로 번진 점들도 좋아요

꼭 한 방향이 아니더라도 괜찮아요. 불규칙하게 여러 방향으로 핀 미모사는 훨씬 화려하고 풍성해보이거든요.

여러 번 반복해서 한 줄기로 이은 미모사

실제로 노란 미모사는 장식용으로도 많이 쓰인다고 하는데요. 줄기마다 꽃잎들이 가득히 달려 있기 때문에 활용도가 높은 것 같아요. 미모사 줄기를 반복해서 이어 그리는 연습도 꼭 해봅시다. 한 줄기로 계속 이어나가다 보면 미모사 리스나 화관 등, 다양한 모양을 만들 수 있어요.

Mimosa

letter writing paper

미모사 편지지

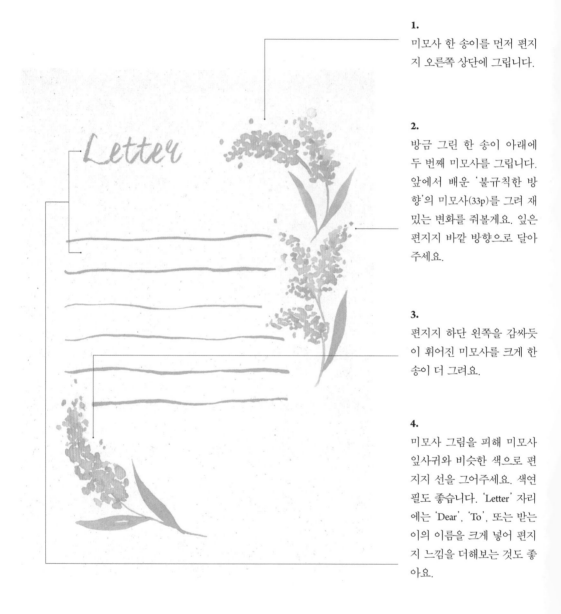

1.

미모사 한 송이를 먼저 편지지 오른쪽 상단에 그립니다.

2.

방금 그린 한 송이 아래에 두 번째 미모사를 그립니다. 앞에서 배운 '불규칙한 방향'의 미모사(33p)를 그려 재밌는 변화를 줘볼게요. 잎은 편지지 바깥 방향으로 달아주세요.

3.

편지지 하단 왼쪽을 감싸듯이 휘어진 미모사를 크게 한 송이 더 그려요.

4.

미모사 그림을 피해 미모사 잎사귀와 비슷한 색으로 편지지 선을 그어주세요. 색연필도 좋습니다. 'Letter' 자리에는 'Dear', 'To', 또는 받는이의 이름을 크게 넣어 편지지 느낌을 더해보는 것도 좋아요.

미모사는 많이 그릴수록 화려함을 자랑합니다. 편지지 위아래로 미모사를 그려 노란 꽃잎으로 편지를 장식해보세요. 이때 꽃의 방향이 위를 보는 것, 위에서 아래로 기울어진 것 등 방향과 형태를 조금씩 다르게 그리면 생동감이 더 살아날 거예요.

미모사 편지봉투

1.

봉투를 열어 편지를 넣는 안쪽 부분에 미모사를 그려볼게요. 연한 노란색이라 봉투 안에 그려 넣으면 바깥에 비치지 않고, 봉투 안에 꽃을 심어둔 느낌을 줄 수 있어요.

2.

봉투 위로 흩날리는 꽃잎을 점점이 찍어요. 편지지에 그릴 때보다 노란 점끼리 간격을 크게 해 더 멀리멀리 자유롭게 찍어주세요.

미모사가 흐드러지게 핀 것 같지 않나요? 봉투를 열면 떨어진 꽃잎에서 향기가 나는 기분이 들 거예요. 편지봉투는 종이가 얇아서 물에 닿으면 울거나 찢어질 수가 있어요. 앞에서 그림을 그릴 때와 달리 붓의 물기는 물감이 묻을 정도만 남기고 그려주세요.

미 모 사 네 임 카 드

1.
레몬색으로 꽃잎 덩어리를
잡습니다.

2.
노란색 점을 더하며 살을 붙이고
마르기 전에 물방울을 톡 번지게
하여 향기를 만들어요.

3.
남은 물감으로 점을 찍어 꽃
잎이 공중에 날리는 모습을
표현해요.

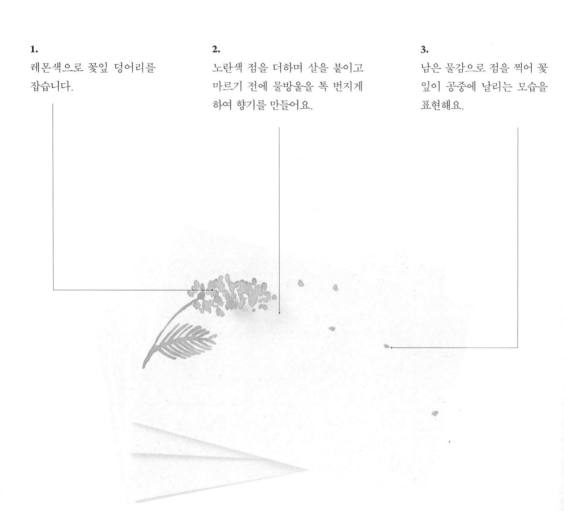

이름 옆에 노란 미모사를 넣어 향기로운 이미지를 남겨보세요. 윗부분 가장자리에 꽃을 그리고, 오른쪽 여백에는 바람에 날리는 듯 노란 점을 찍어주면 멀리서부터 환한 빛이 오는 느낌을 줘요. 그 아래에 이름이나 문장 등, 기억에 남기고 싶은 말을 연필이나 펜을 이용해 얇은 글씨로 적어볼까요? 간단한 그림으로 나만의 네임 카드가 완성됩니다.

Veronica
letter

베로니카 꽃편지

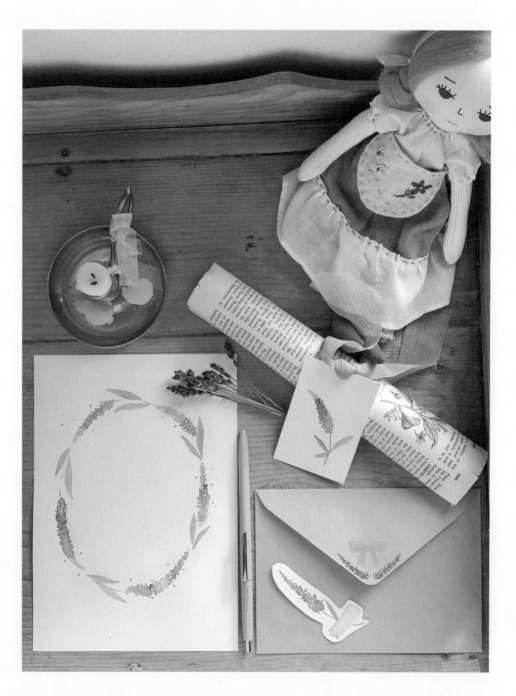

Veronica

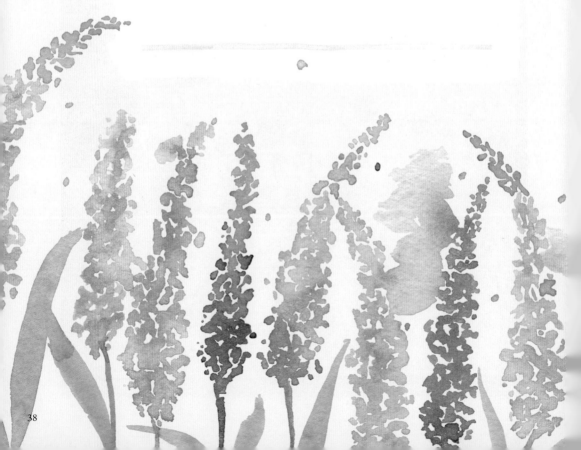

6월에서 8월 사이,
정원에서 자주 만날 수 있는 여름꽃 베로니카.
생긴 모양 때문인지
'꼬리풀'이라고 부르기도 해요.

꼿꼿하게 서 있는 모습에 어울리게
'충실과 견고'라는 꽃말을 가진 베로니카는
누군가를 향한 견고한 애정을 표현하거나,
하고자 하는 일의 성취를 바랄 때 그리기 좋답니다.

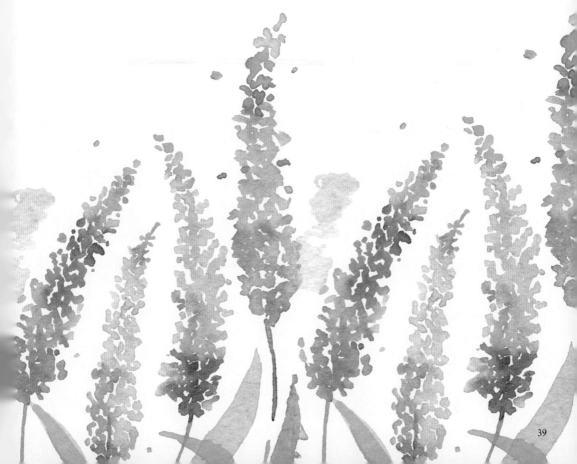

베로니카 한 송이 그리기

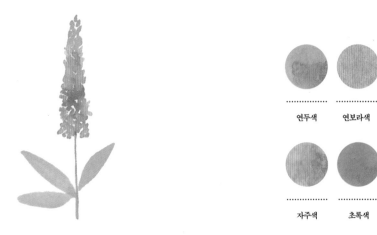

연두색 연보라색

자주색 초록색

* 베로니카는 '꼬리풀'이라는 이름처럼 길고, 위로 갈수록 뾰족한 꼬리 모양을 하고 있어요.
* 베로니카를 자세히 보면 작은 꽃잎들이 여럿 모여 한 송이를 이루고 있어요. 붓끝을 세워 최대한 작고 뾰족한 점을 찍어 작은 꽃잎들을 표현해요.
* 베로니카의 색은 다양해요. 주로 푸른빛이 도는 자주색 꽃이 피어요. 한 송이 안에도 색의 변화가 있어 더 재미있게 그릴 수 있을 거예요.

1. 꽃잎

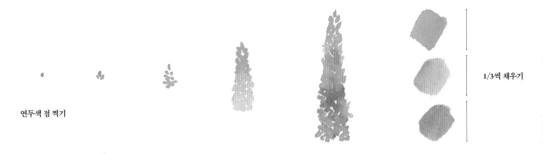

연두색 점 찍기

1/3씩 채우기

* 연두색 점을 하나 찍고 아래로 네다섯 줄까지 내려오며 전체 꽃잎의 1/3 지점까지 점을 더 찍어요. 같은 방법으로 연보라색 점을 꽃잎의 2/3 지점까지 찍어요. 자주색 점으로 나머지를 이어서 채웁니다. 이때 아래로 갈수록 점의 개수를 늘려 전체적으로 긴 삼각형 모양을 만들어요.
* 이전 색깔이 마르기 전에 점을 찍어서 색깔 사이사이가 딱 떨어지지 않게, 자연스럽게 섞어주세요. 작고 뾰족한 점들을 서로 겹치듯 찍되, 전체적으로 기다란 꽃 모양에서 벗어나지 않도록 주의합니다.

2. 줄기와 잎

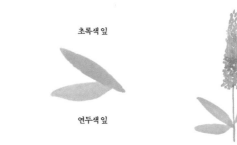

초록색 잎

연두색 잎

* 붓끝을 세워 얇은 선으로 줄기를 그어요. 잎은 붓끝을 '세우기-눕히기-세우기'의 순으로 그립니다. (자세한 방법은 16p를 참고하세요.) 붓끝을 세워서 긋기 시작하다가, 눕혀서 잎 중앙의 볼록한 모양을 만든 다음, 다시 붓끝을 세워서 잎끝을 뾰족하게 마무리합니다. 연두색 잎과 초록색 잎을 번갈아서 달아줍니다.

* 베로니카는 길이가 다양하니 줄기의 길이를 똑같이 따라 그리지 않아도 돼요.

한 가지색으로만 그려도 돼요

여러 가지 색을 사용하는 게 아직 익숙하지 않다면, 한 가지 색으로만 그려보세요. 저는 자주색으로 그렸지만, 파란색, 흰색 계열의 베로니카도 있으니 다양한 색으로 그리며 가장 마음에 드는 베로니카를 찾아봐도 좋아요.

옆으로 휘어진 베로니카도 예뻐요

베로니카를 옆으로 기울여 그리면 꾸밀 때 사용하기 좋아요. 꽃을 그리는 방식은 똑같으니, 전체 모양을 염두에 두고 곡선으로 점을 찍어봅니다. 어때요, 쉽고 예쁘죠?

번짐 없이 그리면 쉬워요

점끼리 번지지 않게도 그려볼까요. 색끼리 번지고 섞이며 그릴 때보다 훨씬 간단해요. 맨 위에 작은 점 하나를 찍은 뒤, 그 아래로 두 개의 점이 마주보도록 사선으로 찍어 내려가요. 아래로 내려갈수록 조금씩 점을 크게 찍어 기다란 삼각형 모양을 만들어주세요.

Veronica

letter writing paper

베로니카 편지지

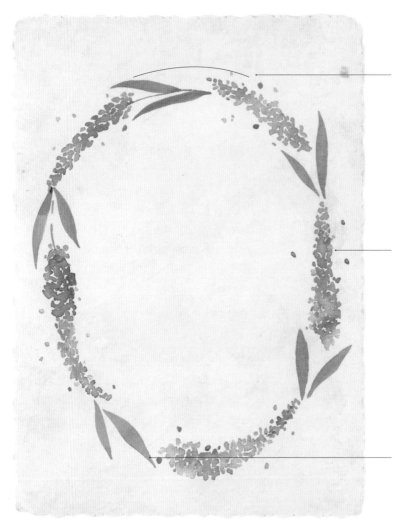

1.
먼저 연필로 연하게 타원을 그려 베로니카 리스 모양을 스케치해주세요. 이때 베로니카의 위치도 대략 연필로 덩어리를 잡아두는 것이 편해요. 그림 완성 후 연필 선이 사라지도록 아주 연하게 표시해주세요.

2.
점을 찍어 꽃잎들을 먼저 그리며 꽃의 위치를 잡아요. 꽃잎을 그릴 때는 연보라색과 자주색을 섞어가며 변화를 줍니다. 거꾸로 된 꽃은 종이를 돌려가며 정방향으로 그리면 편해요.

3.
꽃잎을 모두 그린 후 꽃과 꽃 사이 빈틈에 잎사귀를 안팎으로 그려주세요. 잎의 길이는 달라도 돼요.

베로니카와 같이 작은 점 찍기로 기다랗게 그린 꽃은 한 송이보다 여러 송이로 모아서 그릴 때, 색감이 눈에 띄면서 훨씬 예뻐요. 베로니카는 다른 꽃보다 단순한 모양에 그리기 쉬운 꽃이라 리스 형태도 가볍게 시도해보기 좋습니다. 한 송이만 그릴 때보다 디테일은 좀 더 내려놓고 색감으로 승부하는 베로니카 편지지를 만들어보세요.

베로니카 편지봉투

1.

편지봉투 뚜껑에 베로니카 두 송이를 그려주
세요. 붓에 물감만 겨우 묻는 정도로 물기를
적게 하여 꽃잎만 그릴 건데요. 양쪽에서 잡
아당기듯 휘어진 모양이에요.

3.

연보라색으로 꽃 위쪽에 리본
을 그려 마무리합니다. 리본 그
리는 법은 23p를 참고해주세요.

2.

베로니카를 다 그렸다면 중간을
연두색 줄기로 가볍게 이어요.

간단하고 아기자기한 베로니카 편지봉투를 만들어봐요. 봉투 뒷면에 그려도 좋지만, 봉투 앞면 뚜껑에 그리면 편지
를 읽으려 봉투를 열 때 더 설레는 기분이 들 거예요. 봉투 라인을 따라 보랏빛으로 감싼다고 생각하며 그려볼까요?

베로니카 책갈피

1.

책갈피에 베로니카 한 송이
를 휘어지게 그려주세요.

2.

그림을 그린 후 종이 위에 구멍을 뚫어 꽃
을 그린 것과 비슷한 색의 리본이나 끈을
묶어주면 책갈피의 감성이 더 살아나요.

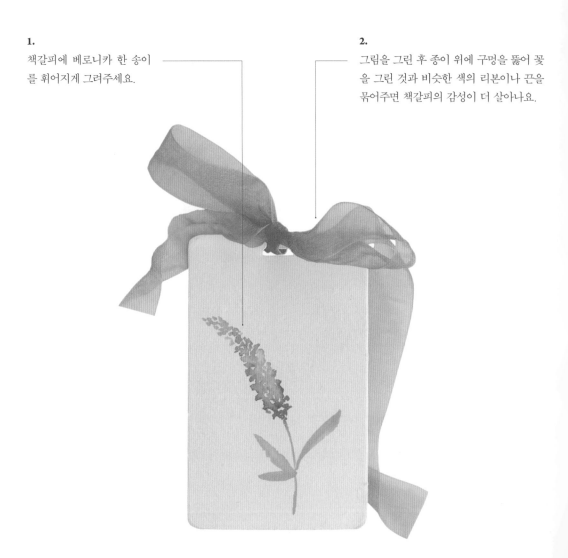

베로니카는 점만 찍어 쉽게 그릴 수 있어서 작은 책갈피 그림으로 쓰기 딱 좋아요. 조그만 종이에 꽃과 꽃이 번져 한
덩어리처럼 붙을수록 자연스럽고 예뻐요. 형태보다 보랏빛 색감과 분위기가 중요하거든요.

Cornflower
letter

수 레 국 화 편 지

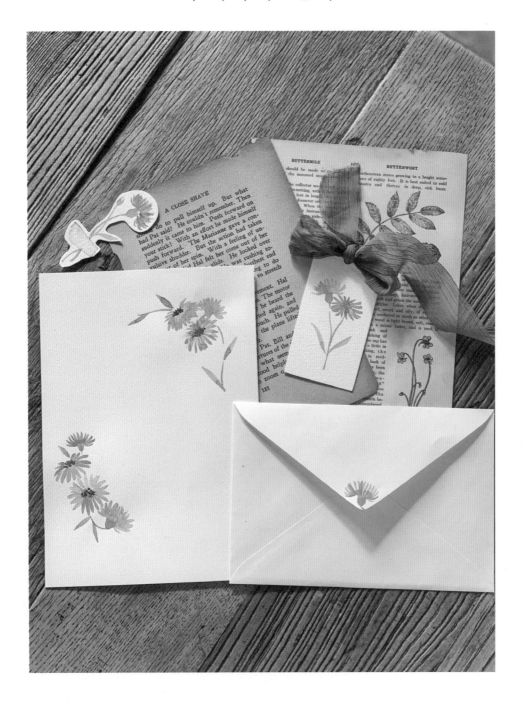

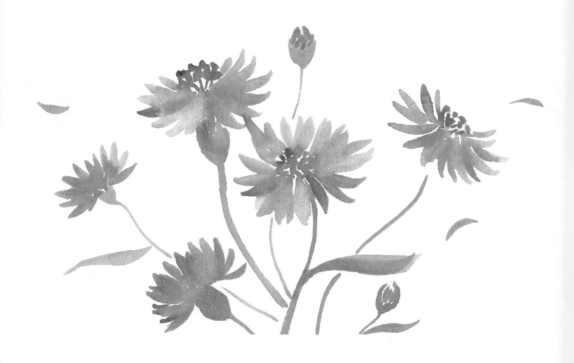

Cornflower

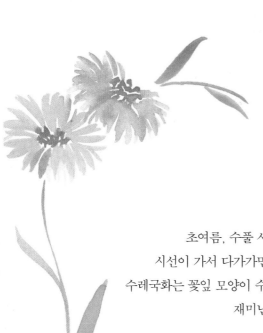

초여름, 수풀 사이 새파란 나비인가
시선이 가서 다가가면 수레국화가 피어 있어요.
수레국화는 꽃잎 모양이 수레바퀴를 닮았다고 하여 붙여진
재미난 이름이죠.

그렇게 크지도 않고 소박한 꽃이지만,
독일의 국화일 만큼 우아한 분위기를 지니고 있습니다.

보기 어려울 것 같아도 도심 속 하천이나 길가에서
은근히 자주 만날 수 있어요.
천천히 걸으며 눈높이를 낮추면
눈에 들어오는 수레국화의 꽃말은 '행복'이에요.
행복은 이렇게 내 느린 발걸음 곁에 있다는 걸 보여주듯이,
파란 얼굴을 반짝 들고 있답니다.

수레국화 편지를 그린다는 건,
작게 반짝이는 행복을 선물하는 일인지도 몰라요.

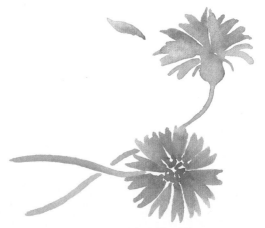

수레국화 한 송이 그리기

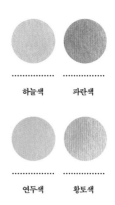

| 하늘색 | 파란색 |
| 연두색 | 황토색 |

* 파란색 꽃술을 중심으로 하늘색 꽃잎이 수레바퀴처럼 매달려 있어요.

* 꽃잎 끝이 뾰족하게 갈라진 모양이지만 이 책에선 일일이 선으로 그리지 않고 단순화해서 그려볼 거예요. 얇은 꽃
잎과 두꺼운 꽃잎을 번갈아 겹치며 밋밋함을 덜어줍니다.

* 수레국화 꽃을 받치는 꽃받침은 통통한 봉오리 모양을 하고 있어요.

1. 꽃잎

 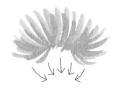

* 물을 푹 적신 붓에 하늘색을 묻히고, 꽃잎 한 장 한 장 그려볼게요. 붓끝으로 그으며 붓을 뉘었다가 세우며 꽃잎 한
장을 마무리해요.

* 선이 서로 닿도록 가깝게 겹쳐서 부채꼴로 이어가요.

* 물이 마르기 전에 파란색을 선과 선 사이 빈틈을 채우듯이 그어줍니다. 파란 색감에 깊이를 주면서 벌어진 아랫부
분을 모아주는 역할도 해요.

2. 꽃받침과 줄기

통통한
꽃받침

* 파란 꽃잎 아래를 모아주듯이, 주머니처럼 통통하고 볼록한 꽃받침을
 그려요. 줄기는 붓끝을 세워 얇은 곡선으로 그어주세요.

3. 잎

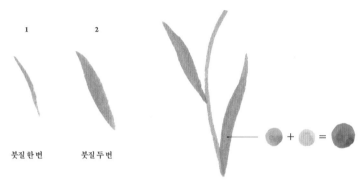

1 2

붓질 한 번 붓질 두 번

* 연두색에 황토색을 조금 섞어 짙은 연두색을 만들어주세요.
* 잎을 그릴 땐 붓끝을 세워 긋기 시작해 붓을 뉘었다가 다시 세우며 봉긋하게 그려요.
* 한 번에 잘 안 되면 두 번에 걸쳐서 그려도 돼요. 얇고 뾰족한 모양을 표현하는 게 중요해요.

정면에서 본 수레국화도 그려보아요

수레국화를 정면으로 보면 파란 꽃술이 있어요. 파란색이나 남색으로 물기 없이 진하게 점을 찍고 얇은 선을 짧게 내려 꽃술을 만든 뒤 꽃잎을 이어 그려보세요. 앞에서 수레국화 한 송이를 그릴 땐 부채꼴로 그려 꽃의 옆얼굴을 표현했다면, 정면을 그릴 땐 아래에서 위로 팔을 벌리듯 꽃잎 끝을 올려줍니다.

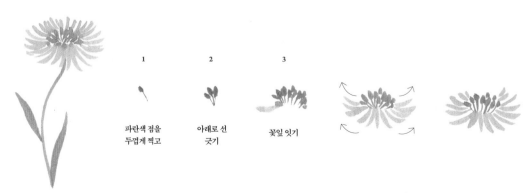

1 2 3

파란색 점을 아래로 선 꽃잎 잇기
두껍게 찍고 긋기

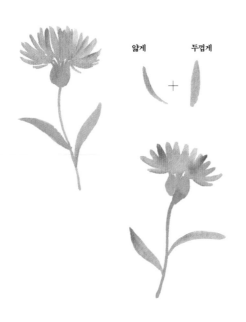

얇게 두껍게

두께를 다르게 그려요

꽃잎을 좀 더 통통한 선으로 그려볼까요. 잎을 그릴 때처럼 선을 두 번 겹쳐서 그리는 거예요. 수레국화의 부채꼴 모양 안에서 얇은 선과 두꺼운 선을 이리저리 시도하며 마음에 드는 모양을 찾아보세요.

꽃다발을 만들어요

앞에서 배운 여러 형태의 수레국화를 함께 묶으면 예쁜 수레국화 다발이 완성됩니다. 줄기가 살짝 겹쳐지도록 그리기만 하면 된답니다. 그리는 중간에 줄기를 그은 선이 끊겨도 괜찮아요. 오히려 여리여리한 분위기가 생기거든요.

물 스케치로 그리기

물감이 물에 번지면서 투명한 느낌을 주는 스타일입니다. 깨끗한 물로 먼저 선을 그은 뒤 그 위에 하늘색으로 꽃잎을 칠해요. 꽃잎 하나하나의 모양보다 전체적으로 번진 색감이 주는 분위기가 돋보이죠. 물이 많은 부분은 크게 번져 뭉개지며 연하게, 물이 없는 부분은 가는 선으로 짙게 남을 거예요. 한 가지 색깔로만 그려도 다양한 자국이 남아 입체적인 표현이 가능해요.

2
Cornflower
letter writing paper

수레국화 편지지

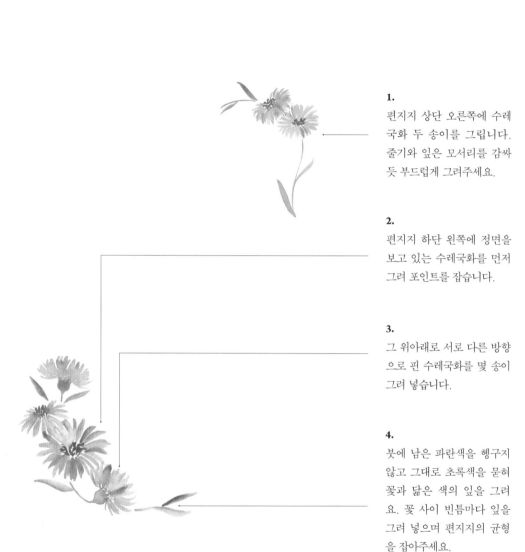

1.
편지지 상단 오른쪽에 수레
국화 두 송이를 그립니다.
줄기와 잎은 모서리를 감싸
듯 부드럽게 그려주세요.

2.
편지지 하단 왼쪽에 정면을
보고 있는 수레국화를 먼저
그려 포인트를 잡습니다.

3.
그 위아래로 서로 다른 방향
으로 핀 수레국화를 몇 송이
그려 넣습니다.

4.
붓에 남은 파란색을 헹구지
않고 그대로 초록색을 묻혀
꽃과 닮은 색의 잎을 그려
요. 꽃 사이 빈틈마다 잎을
그려 넣으며 편지지의 균형
을 잡아주세요.

수레국화는 여러 송이를 붙여서 푸른 빛깔의 꽃장식으로 그리기 좋아요. 편지의 가장자리를 감싸주는 구도로 꽃을
채워봅니다. 왼쪽 아래처럼 여러 개의 꽃을 한 다발로 모아서 그릴 때에는 주인공이 될 꽃과 조연이 될 꽃을 정해주
면 좋아요. 정면을 바라보고 활짝 핀 수레국화를 가장 먼저 공들여 그리고, 그 위아래로 방향이 다른 수레국화를 그
려보세요.

수레국화 편지봉투

봉투 뚜껑에 수레국화의 옆얼굴을
그려 넣어요. 꽃받침은 통통하고
길게, 받쳐주듯이 마무리해주세요.

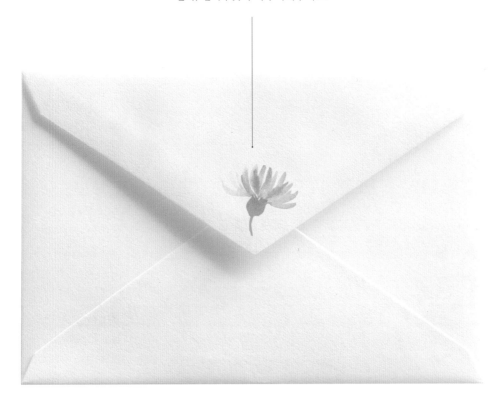

수레국화의 예쁜 옆얼굴을 편지봉투에 그려보아요. 편지지 뚜껑에 버튼처럼 붙어 있는 듯 귀여운 연출이 가능하죠.
편지지에 그릴 때보다 선을 더 적게 그어 단순하게 푸른 색감과 분위기만 전하도록 해요.

4
Cornflower
bookmark

수레국화 책갈피

수레국화 두 송이를 넣고 종이에 구멍을 뚫어 노끈으로 리본을 묶으면 책갈피로 사용할 수 있고, 선물을 포장할 때 태그로 쓸 수도 있어요. 두고두고 보고 싶은 책에 수레국화 책갈피를 끼워보세요. 작은 정성으로 큰 행복을 느낄 수 있답니다.

Freesia
letter

프리지어 편지

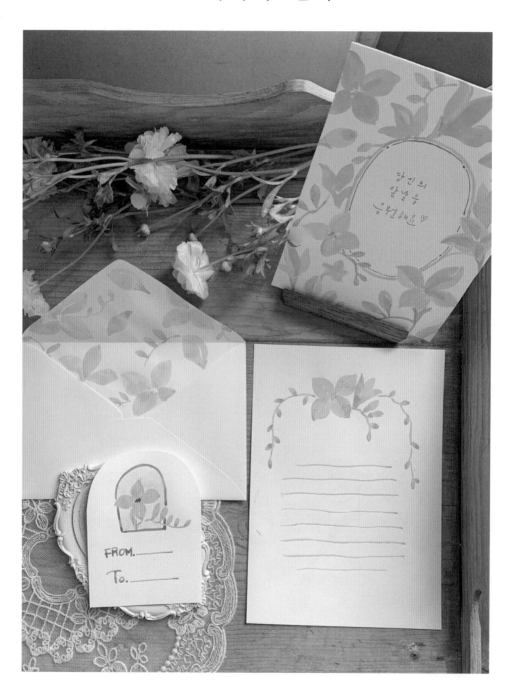

Freesia

새롭고 화려한 꽃들 틈에서도
프리지어를 보면 여전히 반가워요.
익숙해서 떠올릴 추억이 더 많기 때문이겠죠?

프리지어의 노랑은 유독 경쾌하고 다정하게 느껴지는데요.
꽃말도 '천진난만', '긍정적인 미래'라고 해요.
꽃말을 알고부터 저는 누군가의 앞날에 응원을 보내고 싶을 때
노란 프리지어부터 떠올려요.

천진난만하고 즐거운 에너지를 담아 프리지어 편지를 보내보세요.
받는 사람의 입꼬리가 씨익 올라갈 거예요.

프리지어 한 송이 그리기

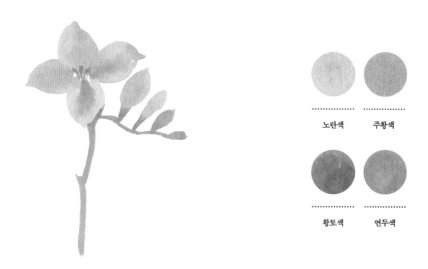

노란색 주황색

황토색 연두색

* 노란 꽃잎이 봉긋한 모양으로 피어나요. 그림으로 그릴 땐 꽃잎 네 장만으로 단순하게 표현해볼게요.

* 활짝 핀 꽃 옆으로 쌀알 같은 꽃봉오리들이 조르르 달려 있어요.

* 봉오리가 달린 꽃대는 위를 향하기도, 아래로 축 늘어지기도 해요. 여러 가지 모양의 꽃대를 이용해 다양한 프레임
 을 만들어볼 수 있어요.

1. 꽃잎

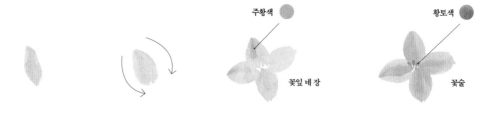

주황색 황토색

꽃잎 네 장 꽃술

* 붓에 물을 충분히 묻히고 노란색으로 짧고 통통한 꽃잎을 그려요. 왼쪽과 오른쪽, 두 번에 나눠 모양을 잡으면 더
 편합니다.

* 노란 꽃잎의 물기가 마르기 전에 주황색을 살짝만 섞어 각 꽃잎의 가운데에 슥 그어주세요.

* 꽃잎이 모인 가운데 생기는 흰 여백에 황토색으로 긴 점을 몇 개 찍어 꽃술을 만들어 채워도 좋습니다.

2. 꽃봉오리

* 꽃 바로 옆에 나란히 봉오리들을 그려요. 쌀알 모양의 노란 봉오리 두 개, 그보다 조금 더 작은 크기로 연두색 봉오리도 두 개 넣어요. 개수 상관없이 원하는 만큼 그려 넣어도 좋습니다.

3. 꽃대

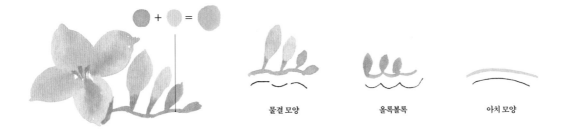

물결 모양 올록볼록 아치 모양

* 꽃을 받치고 있는 작은 꽃대를 그려볼게요. 붓끝을 세워 얇은 선으로 꽃과 봉오리를 한 번에 이어주세요. 직선보다는 곡선이 자연스럽습니다. 저는 물결 모양으로 그려보았는데요, 다양한 형태를 연습해보세요.
* 꽃대는 연두색에 노란색을 섞어서 그려요. 연두색에 노란색을 살짝 섞으면 조금 더 따뜻하고 싱그럽거든요.

4. 줄기

꺾어 그리기

* 줄기를 그릴 땐 일자로 쭉 그어 내려도 되지만, 중간에 한 번 끊어서 그리면 줄기의 살짝 꺾인 디테일을 살릴 수 있습니다.

아치형 프리지어는 활용도가 높아요

꽃대를 아치형으로 기울여 그리면 예쁜 곡선의 프레임이 생겨요. 편지지를 장식하기에 안성맞춤이랍니다.

옆에서 본 프리지어

프리지어를 옆에서 보면 볼록하면서 동시에 길쭉하게 생겼어요. 정면을 그릴 때보다 붓을 길게 더 끌고 내려와주세요. 세 장의 꽃잎이 합쳐진다고 생각하고 아랫부분을 겹쳐서 그립니다.

봉오리를 조금씩 다르게 그려봐요

프리지어를 프리지어답게 보이게 하는 건 올망졸망 모여 있는 꽃봉오리들 같아요. 어떤 건 길고 크게, 어떤 건 짧고 작게… 노란색만으로도 그려보고, 주황색을 섞어서도 그려보세요. 한 줄기에 달린 꽃봉오리들이 조금씩 다르면 그릴 때도 그리고 난 후에도 재미있답니다.

2
Freesia
letter writing paper

프리지어 편지지

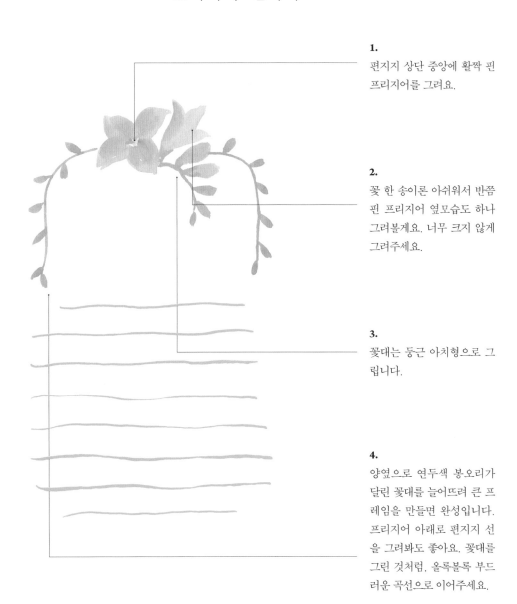

1.
편지지 상단 중앙에 활짝 핀 프리지어를 그려요.

2.
꽃 한 송이론 아쉬워서 반쯤 핀 프리지어 옆모습도 하나 그려볼게요. 너무 크지 않게 그려주세요.

3.
꽃대는 둥근 아치형으로 그립니다.

4.
양옆으로 연두색 봉오리가 달린 꽃대를 늘어뜨려 큰 프레임을 만들면 완성입니다. 프리지어 아래로 편지지 선을 그려봐도 좋아요. 꽃대를 그린 것처럼, 올록볼록 부드러운 곡선으로 이어주세요.

길게 늘어뜨린 프리지어로 편지지를 만들어요. 꽃대에 붙은 연두색 봉오리는 마치 잎사귀처럼 보이기도 하는데요, 과하지 않아서 꽃대와 함께 늘어뜨리면 예쁜 편지지 프레임을 만들 수 있어요. 아예 편지지를 한 바퀴 빙 둘러 테두리를 전부 꾸며도 좋아요. 그러면 예쁜 '프리지어 리스'가 그려진 편지지가 되겠죠?

프리지어 편지봉투

1.

물을 최소화하여 노란 꽃잎과 봉오리를 봉투 뚜껑
에 부분 부분 그려줍니다. 그릴 공간이 넓지 않으
니 활짝 핀 프리지어는 몇 송이 안 그려도 괜찮아
요. 나머지는 꽃봉오리만으로 채워도 충분해요.

2.

꽃잎 끝부분마다 연두색 꽃받침을
그려주세요.

3.

허전한 부분은 연두색 봉오리가 달
린 꽃대를 그려 채워요.

프리지어가 가득 찬 편지봉투입니다. 봉투 뚜껑에 프리지어 꽃을 그려주세요. 뚜껑 밖으로 물감이 삐져나가지 않게
아랫면에 안 쓰는 종이를 받치고 그리면 훨씬 완성도가 높아집니다. 봉투 선에 맞춰 그리다 보면 그림이 잘리는 부분
이 생기는데요. 걱정하지 마세요. 아직 피어나려면 먼 연두색 봉오리부터 활짝 핀 꽃까지 여러 송이가 모인 프리지어
는 어떻게 그려도 충분히 아름답습니다. 프리지어 편지봉투로 밝고 천진한 기운을 전해요.

프 리 지 어 미 니 카 드

1.
미니 카드 가운데에 꽃대가 긴 프리지어를 그려
요. 봉오리가 많아도 괜찮습니다.

2.
꽃 뒤로 창문을 그릴 거예요. 카키색과 갈색을
섞어 종 모양 창틀을 그려주세요. 삐뚤어져도
괜찮습니다. 그게 손그림의 묘미거든요. 꽃과
창틀이 모두 완전히 마르면 물 묻은 붓에 레몬
색을 연하게 묻혀, 프리지어를 피해가며 배경을
살짝 칠해주세요.

FROM. _____

To. _____

3.
프리지어 그림 아래에 보내는 이와 받는 이를
적을 칸을 만들어볼까요. 창틀을 그렸던 색으
로 'FROM', 'TO'를 써서 카드를 완성합니다.

창문에서 환한 얼굴로 반기는, 프리지어 미니 카드입니다. 따뜻하고 힘이 나는 응원을 전해보아요. 마음을 더하고 싶
다면 뒷면에도 간단한 문구를 적어도 좋겠죠.

Carnation
letter

카 네 이 션 편 지

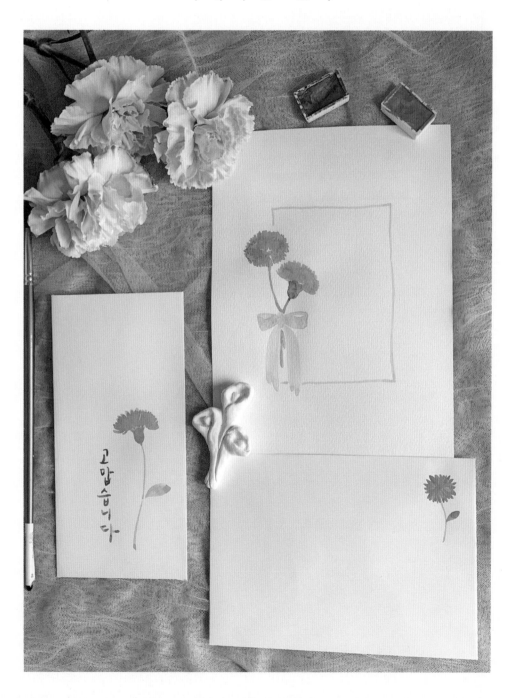

Carnation

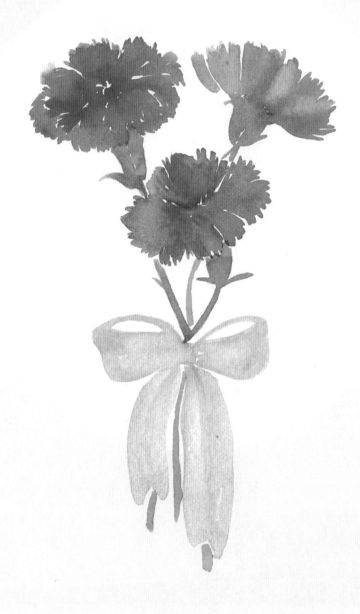

빨간 카네이션의 꽃말은 '어버이에 대한 사랑과 존경',
분홍 카네이션의 꽃말은 '감사와 아름다움'.

카네이션은 어버이날을 떠오르게 하는 꽃이지만,
존경과 감사의 마음을 전하고 싶은 분이라면
누구든, 언제든 띄워보세요.

직접 그린 카네이션 그림은 실제 꽃만큼이나
받는 분께 큰 정성으로 다가가더라고요.

당신을 떠올리며 그렸다는 걸 전부 알고 있어서겠죠?

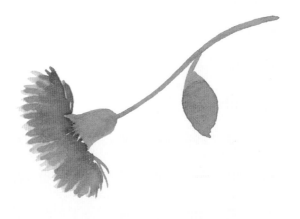

카 네 이 션 한 송 이 그 리 기

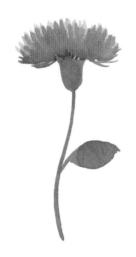

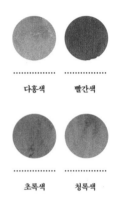

다홍색 빨간색

초록색 청록색

* 풍성한 꽃잎에 길고 둥근 꽃받침이 달려있어요. 줄기도 긴 편이에요.

* 붉은 꽃잎과 초록 잎의 색 대비가 인상적인 꽃이에요.

* 카네이션은 끝이 뾰족하게 잘린 듯 가느다란 꽃잎으로 여러 겹 둘러싸여 있어요. 뾰족한 모양은 선을 그어서 표현
할 거예요. 면으로 이뤄진 꽃잎을 선으로 그리기 때문에 붓에 물을 많이 묻혀 선 하나하나가 따로 놀지 않고 최대
한 서로 섞이도록 만들어요.

1. 꽃

물 많이 + 다홍색 선 긋기 부채꼴 모양 물 적게 + 빨간색 선 덧칠

* 물을 흠뻑 묻힌 붓에 다홍색으로, 붓끝을 세워 짧은 선을 겹치듯이 그어요. 선들이 모여 부채꼴 모양이 되도록 해
요. 부채꼴의 바깥쪽 선들은 조금 짧게 그리다가, 가운데 선들은 조금 길게, 다시 바깥쪽으로 갈수록 짧아지게 그
려요.

* 빨간색으로 다홍색 꽃잎 사이사이 빈틈을 메꾸듯 선을 채워요. 선 하나하나 예쁘고 조심스럽게 긋는 건 중요하지
않아요. 어차피 선과 선이 겹치며 색이 서로 번지거든요. 물기가 완전히 마르기 전에 덧칠해야 다홍색 선과 빨간색
선이 섞이면서 자연스럽게 하나의 꽃잎으로 보일 거예요.

2. 꽃받침

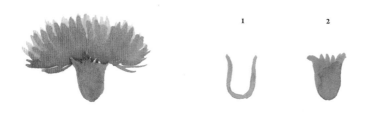

1 2

＊깨끗이 헹군 붓에 초록색을 묻힌 뒤 꽃잎 아랫부분에서부터 꽃받침을 둥글고 길게 그려요. 붓을 눕혀 한 번에 꽃받
 침을 그리기보다는, 붓끝을 세워 선으로 모양을 잡아가며 칠하면 덜 번집니다.

3. 줄기와 잎

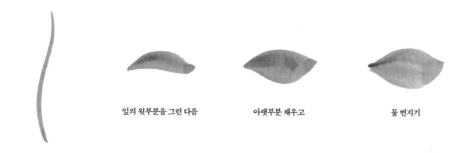

잎의 윗부분을 그린 다음 아랫부분 채우고 물 번지기

＊붓끝을 세운 뒤 얇은 선을 그어요. 살짝 곡선으로 내려와 줄기를 만들고 잎을 달아주세요.
＊헹군 붓에 남은 물기를 줄기와 잎에 톡 떨어트려 번지게 해주면 투명한 느낌이 살아나요.

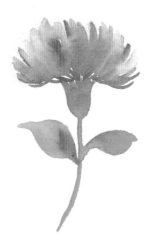

물을 흠뻑 묻혀 그려볼까요

다홍색 대신 물만 묻혀 선을 그어보세요. 물로 스케치를 해두고 그 위에 빨간색을 덧칠하면 훨씬 부드러운 인상의 카네이션이 완성돼요. 같은 색이어도 물의 농도에 따라 톤의 변화가 나타나기 때문이랍니다. 물을 많이 쓰는 방법이라 편지지의 얇은 종이는 울 수가 있으니, 더 두꺼운 수채화 용지에 시도해보아요.

물 스케치

그 위에 덧칠

정면에서 본 카네이션

정면에서 본 카네이션은 활짝 핀 느낌을 줍니다. 한 송이를 그리는 것과 같은 방법으로 뾰족뾰족한 선을 빙 둘러 그리며 원형을 만듭니다. 부채를 360도 펼친 것처럼요.

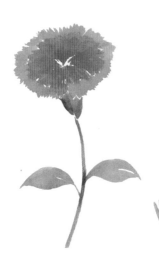

물 많이 + 다홍색 선 긋기

물 적게 + 빨간색 선 덧칠

Carnation

letter writing paper

카 네 이 션 편 지 지

1.

편지지 왼쪽에 가지런히 놓인 카네이션 두 송이를 그려볼게요. 진한빨간색으로 정면 한 송이를 그린 뒤, 바로 아래에 다홍색으로 옆에서 본 카네이션 한 송이를 그려요.

2.

초록색 줄기로 두 꽃을 잇고, 분홍색으로 리본을 그려줍니다. 리본은 기다란 카네이션 줄기와 잘 어울리도록 늘어뜨려요. (리본 그리는 자세한 방법은 23p를 참고하세요!) 리본이 마른 후 리본 사이 줄기를 마저 그립니다.

3.

황토색이나 금색 물감을 묻힌 뒤 붓끝을 세워 꽃 주변에 사각 프레임을 그어주세요. 쓸 내용에 따라 크기를 조절해도 좋아요.

존경과 감사의 마음을 표현하고 싶다면 카네이션 편지를 만들어요. 단순한 꽃그림에 리본만 달아주어도 훨씬 선물 같은 정성이 느껴져요. 리본을 달기 전에 연습 용지에 연습해보며 원하는 색상의 리본을 만들어보세요. 꽃이 돋보이도록, 꽃보다는 연한 색상을 추천할게요.

3
Carnation
envelope

카네이션 편지봉투

정면을 보고 있는 카네이션 한 송이를
봉투 오른쪽(우표 자리)에 그립니다.

카네이션 브로치를 부모님 가슴에 달아드리는 것처럼, 봉투의 오른쪽에 활짝 핀 카네이션을 넣어보겠습니다. 봉투를 열기 전부터 이미 마음이 잘 보일 거예요. 봉투에 그리는 카네이션은 그렇게 정교할 필요 없어요. 편지지와 다르게 얇은 종이이므로 물은 적게 묻힌 뒤 선으로만 단순하게 그려 느낌만 내도 충분하답니다.

카네이션 용돈 봉투

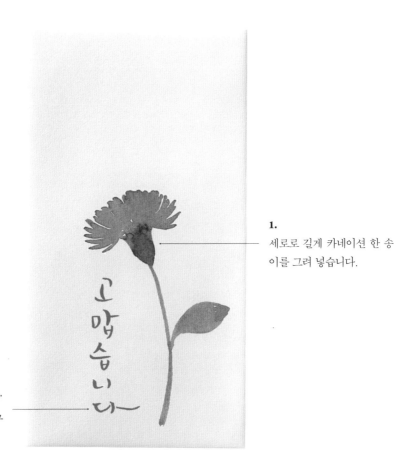

1.
세로로 길게 카네이션 한 송
이를 그려 넣습니다.

2.
'고맙습니다', '사랑합니다'
등의 마음이 담긴 짧은 문구
를 함께 적어서 마무리해요.

어버이날이나 스승의 날, 마음만큼이나 빠질 수 없는 게 바로 용돈 아닐까요. 용돈 봉투에 카네이션 한 송이를 그려
넣어 가득한 사랑과 정성을 표현해보세요.

Sunflower
letter

해 바 라 기 편 지

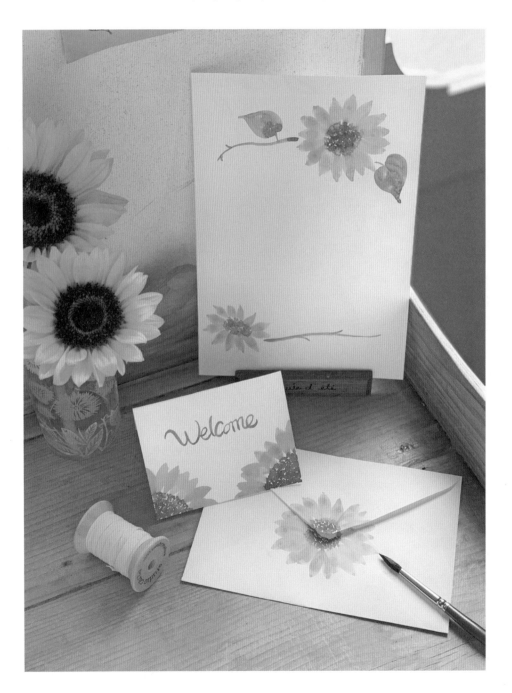

Sunflower

76

단 한 송이로도 태양같이 환한 기운을 전하는 꽃이
해바라기 말고 또 어디 있을까요?

한여름 작열하는 태양 아래 곧게 우뚝 선 해바라기는
꽃말마저 '프라이드'인데요.

'자신의 존재 가치, 만족에서 오는 자존심'을 뜻한다고 해요.

특히 해바라기는 가정의 안녕과 재물운을
가져다준다는 의미가 있어
집에 걸어놓는 액자로도 인기가 좋아요.

누군가에게 복이 가득하길 바랄 때,
직접 그린 해바라기 편지를 전해보아요.

한 걸음 한 걸음, 꿋꿋하게 나아가고 있는 스스로를 위한
셀프 응원의 편지가 되어도 좋겠죠.

1
Sunflower
painting

해바라기 한 송이 그리기

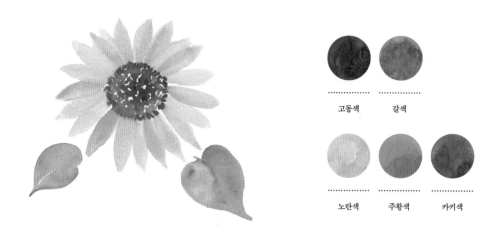

고동색 갈색

노란색 주황색 카키색

* 해바라기는 크고 화려해서 한두 송이의 얼굴만 그려도 충분해요. 꽃잎을 표현할 때 노란색 한 가지만 사용하는 것
 보다, 레몬색과 주황색 등 노랑 계열의 색을 조금씩 섞어서 사용해보세요. 명도 차이가 생기면서 훨씬 그림의 완성
 도를 높일 수 있어요.
* 커다란 원형 씨앗이 해바라기의 포인트예요. 크고 진하게 그려요.
* 다 그렇진 않지만, 해바라기 잎에서 커다란 하트 모양을 볼 수 있어요. 그림으로 그릴 때도 하트를 닮게 그리면 더
 따스한 느낌이 들어요.

1. 꽃씨와 꽃잎

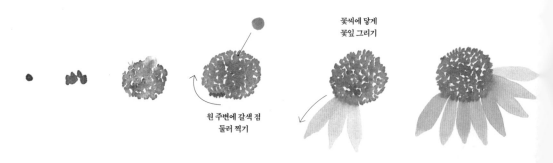

원 주변에 갈색 점
둘러 찍기

꽃씨에 닿게
꽃잎 그리기

* 고동색으로 점을 찍어 원을 만들어요. 점끼리 서로 닿도록 가깝게 찍어 한 덩어리로 보이게 해요. 고동색보다 조금
 밝은 갈색으로 원 주변을 한 바퀴 두르듯이 점을 찍어 마무리하면 해바라기 씨 완성입니다.
* 이제 붓을 깨끗이 헹구고 노란색을 묻혀서 방금 그린 갈색 원에 꽃잎을 달아줄 거예요. 꽃잎을 그릴 땐 붓끝을 세
 워 긋기 시작해 붓을 뉘었다가 다시 세우며 마무리하면, 양쪽 끝이 뾰족하고 가운데는 두꺼운 모양을 쉽게 그릴 수
 있어요. 뉘었다 세우며 그리는 꽃잎을 두어 번 연습해보아요.

2. 잎

하트 모양 잎

* 꽃잎 양옆으로 잎 두 장을 달 건데요. 해바라기 얼굴 1/2 크기로 잎을 그려요. 물을 충분히 머금은 붓에 카키색을
 진하게 묻히고 하트를 그리듯이 오른쪽 곡선을 그어요.
* 카키색이 진하게 묻어 있는 붓으로 왼쪽의 곡선도 그려요. 이제 하트 안을 채우며 끝부분을 살짝 비스듬히 빼줍니다.
* 물을 많이 써서 번지게 해주세요.

태양을 보듯 위를 향한 얼굴 그리기

위를 향한 해바라기를 그릴 땐, 해바라기 씨를 타원형으로
그려요. 해바라기 씨의 아랫부분부터 꽃잎을 달고, 위쪽은
아래보다 좀 더 연한 색으로 짧게 꽃잎을 그려줍니다. 위
쪽의 꽃잎이 그리기 어려우면 비워둬도 괜찮아요. 여러 방
향으로 다르게 그리며 연습해보세요.

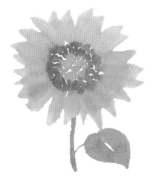

보송보송 귀여운 '테디베어 해바라기'

테디베어 해바라기는 작고 노란 잎이 여러 겹 쌓여 보송보
송하고 푹신한 모양이에요. 연두색으로 작은 원을 그려 꽃
씨를 만들고 황토색으로 테두리 점을 찍어요. 다른 해바라
기보다 얇은 꽃잎을 최대한 서로 붙이고 겹치게 하면서 원
을 채웁니다.

2
Sunflower
letter writing paper

해바라기 편지지

1.

먼저 편지지 오른쪽 위에 앞에서 배운 한 송이 얼굴을 크게 그려요.

2.

꽃잎 양옆으로 잎과 줄기를 그리며 편지지 프레임을 만들어요. 줄기는 잎과 같은 색으로 부드럽게 그어주세요.

3.

왼쪽 하단에 위를 바라보는 해바라기를 조금 작게 그려줍니다.

4.

줄기와 비슷한 색의 물감으로 붓끝을 세워 편지지 줄을 그어줍니다. 색연필을 써도 좋아요.

해바라기는 크기 때문에 한두 송이만 그려도 충분해요. 크게 넣는 만큼 좀 더 정성을 들여보아요. 아래쪽 해바라기까지 그리기 버겁다면 생략해도 괜찮아요. 이땐 해바라기가 없는 자리까지 줄기를 길게 이어주세요. 위의 해바라기가 커서 전혀 허전하지 않답니다.

해바라기 편지봉투

봉투 뚜껑의 뾰족한 부분을 꽃의 정중앙
이라고 생각하며 황토색 점을 찍어요. 꽃
잎도 물기를 적게 하고 개수도 줄여서 조
금 단순하게 그려주세요.

봉투의 뚜껑에 해바라기를 그리면 어떨까요? 환한 기운 덕분에 봉투를 열기 전부터 벌써 기분이 좋아지지 않을까
요? 너무 잘 그리려 하지 않아도 돼요. 색과 모양만 간략하게 들어가도 충분히 정성이 느껴지거든요. 봉투에는 밝은
느낌을 더 살려, 가운데 씨앗 부분을 고동색 대신 황토색으로 찍어보세요. 그러면 전체적으로 톤이 환해지고 깔끔하
답니다.

해 바 라 기 웰 컴 카 드

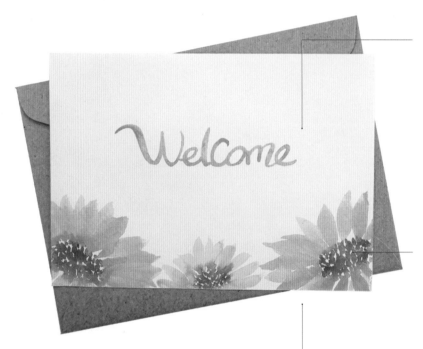

3.
해바라기의 노란색이나 잎
의 카키색으로 'Welcome'
문구를 넣어보세요.

1.
카드의 양쪽 끝에 서로 마
주보는 느낌으로 해바라기
를 그려요. 갈색 점이 위를
향하도록 찍으면서 타원형
꽃씨를 만들어주세요.

2.
꽃잎은 서로 겹치게 채우고, 바깥쪽에 잘리는 부분은 잘리는 데까지
만 그려요. 양쪽의 해바라기를 집중해서 크게 그리면 거의 완성이에
요. 가운데는 잎사귀를 넣어도 되고, 작은 해바라기 한 송이를 더 넣
어도, 아니면 비워둬도 좋아요.

집에 들어오자마자 보이는 벽에 해바라기 그림을 걸면 재물운이 들어온다는 설이 있죠. 확실히 해바라기를 문 앞에
걸어두면 환하게 반겨주는 기분이 드는 건 분명해요. A4 크기 이상으로 크게 그려 액자에 담거나, 엽서 크기로 작게
그려 티 테이블 위에 놓아보세요. 반가운 손님을 맞아주는 멋진 웰컴 카드가 될 거예요.

Rose
letter

장미 편지

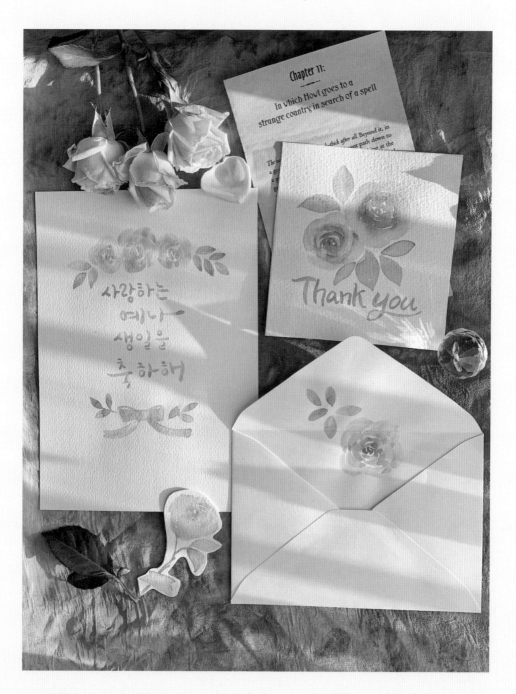

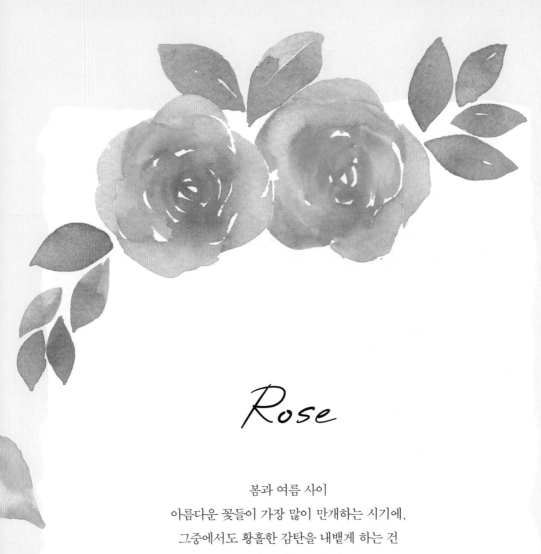

Rose

봄과 여름 사이
아름다운 꽃들이 가장 많이 만개하는 시기에,
그중에서도 황홀한 감탄을 내뱉게 하는 건
역시나 '장미'인 것 같아요.

늦봄부터 초가을까지 피었다 지고 다시
또 피는 강인한 생명력 또한 놀라울 따름이죠.

장미는 그 종류만큼이나 가진 꽃말도 여럿이지만,
한여름에도 태양을 향해 붉게 빛나는 장미의 자태를 보면
'열정', '열렬한 사랑'이란 꽃말이 가장 와닿습니다.

오랫동안 시들지 않는 애정을 전하기에 이보다
더 잘 어울리는 꽃이 또 있을까요?
말로 전할 수 없었던 애정을 장미가 대신 전해줄 거예요.

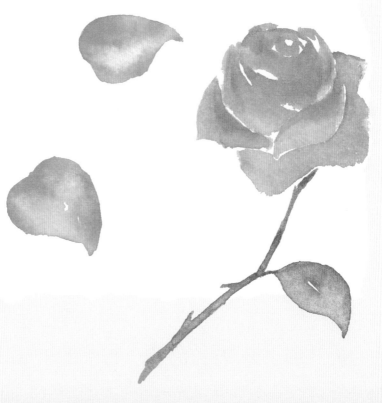

1
Rose
painting

장미 한 송이 그리기

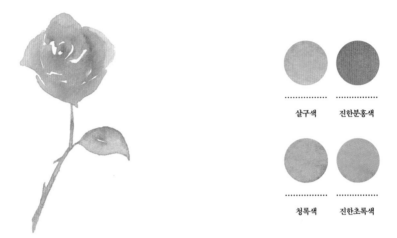

살구색 진한분홍색

청록색 진한초록색

* 겹겹이 풍성하게 쌓인 꽃잎이 그리기 어려워 연습이 꽤 필요한 꽃이에요. 안쪽 꽃잎을 바깥 꽃잎이 감싼다고 생각하고 중심에서 밖으로 갈수록 점점 널찍하게 그려나가요. 획 하나하나 정확히 따라 그리는 것보다 전체 모양을 신경 써야 합니다.

* 꽃잎과 잎사귀만 그리면 돼서 색상 사용이 단순해요. 대신 물을 많이 써서 색감 차이를 자연스럽게 표현합니다.

* 장미는 가시가 있죠. 때문에 줄기를 표현할 때도 곡선보다는 직선을 사용해 뾰족뾰족한 느낌을 살려주세요.

* 장미에는 수많은 종류가 있고, 색과 크기, 꽃잎의 모양도 천차만별이에요. 우리는 분홍색 장미꽃을 그리지만, 좋아하는 크기나 색의 장미가 있다면 함께 연습해보세요. 나만의 장미가 탄생할 테니까요.

1. 꽃잎

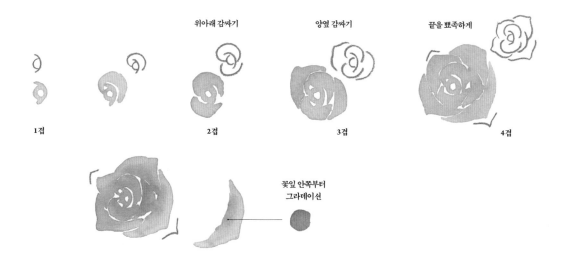

* 살구색을 붓에 충분히 묻혀주세요. 붓끝을 세우고 괄호를 그리듯 볼록하게 꽃잎 두 장을 그립니다. 한쪽을 조금 더 크게 그려 다른 한쪽 꽃잎을 감싸는 모양이에요. 이게 1겹입니다.
* 1겹을 위아래로 감싸듯 꽃잎 두 장을 그리면 2겹입니다. 2겹은 붓을 살짝 눌혀 조금 더 두껍게 표현해요.
* 양옆을 감싸듯 꽃잎 두 장을 그려 3겹을 만듭니다.
* 마지막 4겹은 꽃잎 세 장이 필요해요. 꽃잎 가운데가 살짝 뾰족한 게 특징인데요. 지금까지 그린 꽃잎을 감싸듯 그리며 전체 모양을 다듬어주세요.
* 꽃잎이 마르지 않은 상태에서 재빨리 붓을 헹궈요. 물기를 제거한 붓에 진한분홍색을 묻혀 가장 안쪽 꽃잎(1겹)을 톡톡 쳐 번지게 합니다. 그다음 꽃잎부터는 안쪽에 붓으로 선을 쓱 그어보세요. 꽃잎이 크고 넓어서, 살구색과 진한분홍색 사이 자연스럽게 그라데이션이 생기며 번질 거예요.

2. 줄기와 잎

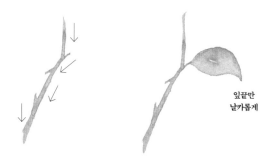

* 줄기를 그릴 땐 진한초록색을 묻힌 뒤, 붓끝을 세워 짧게 짧게 직선을 그으며 내려와요. 방향을 살짝씩 틀어주면 가시 부분을 따로 그리지 않아도 이음새가 뾰족하게 드러납니다.
* 이 방법이 어렵다면 한 번에 긋고 짧은 선을 따로 그려 가시를 표현해보세요.
* 원래 장미의 잎은 가장자리가 뾰족뾰족하지만, 우리는 좀 더 쉽게 매끈한 잎사귀로 그릴 거예요. 편지지를 꾸밀 때도 부드러운 곡선의 잎사귀가 굉장히 잘 어울린답니다. 잎사귀를 둥글게 그리고, 잎끝만 날카롭게 빼주세요.

꽃잎을 둥글게 둥글게

마지막 4겹에 꽃잎을 뾰족하게 그리지 말고, 1겹처럼 끝까지 둥글게
계속 이어가보세요. 동그란 장미꽃도 매력적이죠.

꽃잎만 그려보기

꽃잎만 따로 그려도 화사해요. 노란색이나 살구색 등 연한 색에 물
을 흠뻑 묻혀 하트 모양의 꽃잎을 그리고, 그 위에 좀 더 진한 색(분
홍/주황/다홍/빨강 등)을 가장자리에 톡톡톡 찍어 번지게 해봐요. 어
디까지 번지며 물드는지 지켜보세요. 가운데에 깨끗한 물 한 방울을
톡 떨어뜨리면 그 부분만 밝고 투명하게 남기도 한답니다. 똑같은
방법으로 그려도 단 한 장도 똑같지 않은 꽃잎 그리기, 예쁘고 재밌
을 거예요.

잎마다 다른 색을 사용해요

장미는 워낙 화려한 꽃이라 색깔을 바꾸면 전혀 다른 느낌을 줘요.
만약 앞에서 그린 장미 한 송이의 느낌은 살리되 조금만 더 풍성한
느낌을 내고 싶다면 꽃잎이 아니라 잎사귀의 색깔을 바꿔보세요. 초
록색에도 다양한 초록색이 있잖아요. 저 또한 뒤에서 그릴 편지지와
편지봉투에 연두색을 조금 더 섞거나 청록색을 더 섞는 등, 잎마다
다른 색을 사용했어요.

2
Rose
letter writing paper

장 미 편 지 지

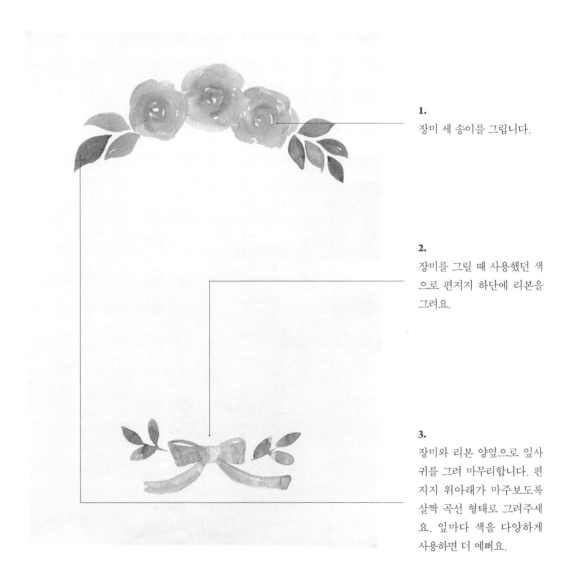

1.
장미 세 송이를 그립니다.

2.
장미를 그릴 때 사용했던 색
으로 편지지 하단에 리본을
그려요.

3.
장미와 리본 양옆으로 잎사
귀를 그려 마무리합니다. 편
지지 위아래가 마주보도록
살짝 곡선 형태로 그려주세
요. 잎마다 색을 다양하게
사용하면 더 예뻐요.

위와 같이 장미를 상단에 무겁게 장식한 후 글씨를 써 내려가면, 편지글이 화관을 쓴 듯 강조되는 효과가 있어요. 반
대로 리본 장식을 상단으로 올리고 장미 그림을 하단에 배치하면 초대장, 알림, 포스터 느낌을 낼 수 있죠. 장미 그림
은 연습이 꽤 필요하지만 한번 그려보면 편지를 꾸밀 때 계속 찾게 되는 유용한 소재랍니다.

장미 편지봉투

2.
그 위로 초록색 계열의 색을 다양하게
사용해 잎을 그려요.

1.
뚜껑을 열고 편지지 봉투 안쪽에 장미
꽃 한 송이를 크게 그려요.

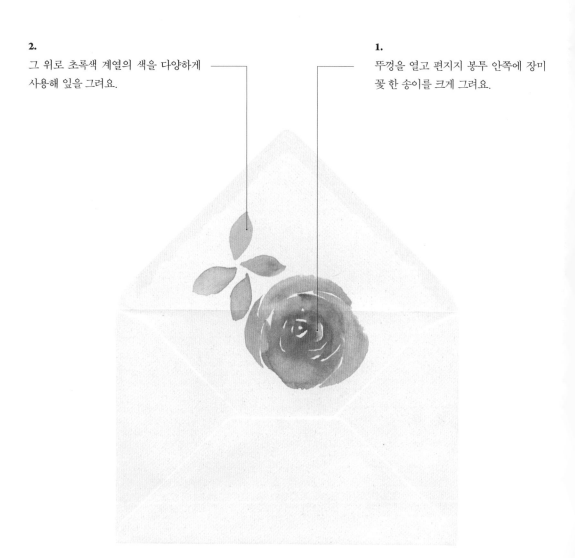

장미는 한 송이만으로 존재감을 뽐어내는 꽃이죠. 꽃잎을 크게 그려 풍성함을 더하고, 잎은 단순하게 그려 시선을 한
곳으로 모아주세요.

장 미 카 드

2.

빈 여백에 잎을 그려 넣어
전체적으로 둥근 프레임을
만들어주세요.

1.

카드 중앙에 장미 두 송이
를 그립니다. 하나는 크게,
나머지 하나는 살짝 작은
크기로 그려요.

3.

감사의 마음을 담아 'Thank you' 등의 문
구를 써요. 색깔은 잎을 그린 색 중 가장
마음에 드는 것을 사용하면 돼요.

장미꽃은 결혼, 혹은 생일 축하 카드, 감사 카드, 초대 카드 등 모든 이벤트에 잘 어울려요. 계절을 타지 않고 호불호
가 없어서 선보일 기회가 많죠. 어떤 날인지에 따라 문구를 다르게 적어 활용해보세요. 오늘은 감사의 마음을 담아
장미 카드를 보내보기로 해요.

Forget me not
letter

물망초 편지

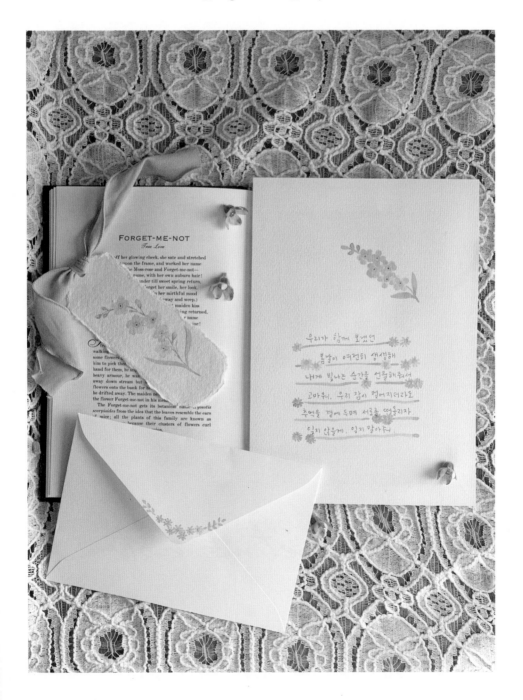

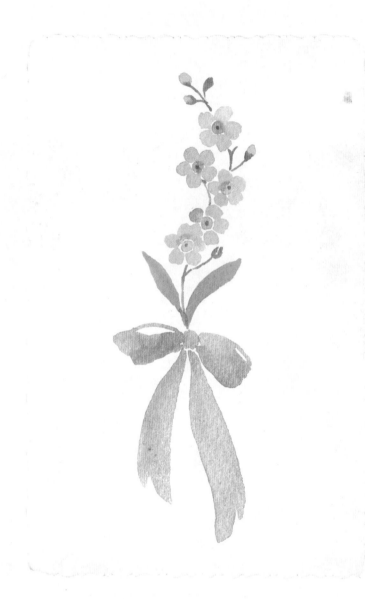

Forget me not

물망초를 특별히 아끼게 된 건
꽃말을 담은 영문 이름을 알고 난 후예요.

"나를 잊지 말아요." 꽃말을 알고 물망초를 다시 보면
동그란 하늘색 꽃잎이 눈물로 보일 만큼 애틋하게 느껴지죠.

화려한 모습과 행복한 뜻을 가진 꽃들 사이에서,
손톱보다 작은 모습으로 자신을 잊지 말라고 속삭이는 물망초.
그 소망을 담아 나를 기억해주길 바라는 이에게
물망초 편지를 보내보세요.

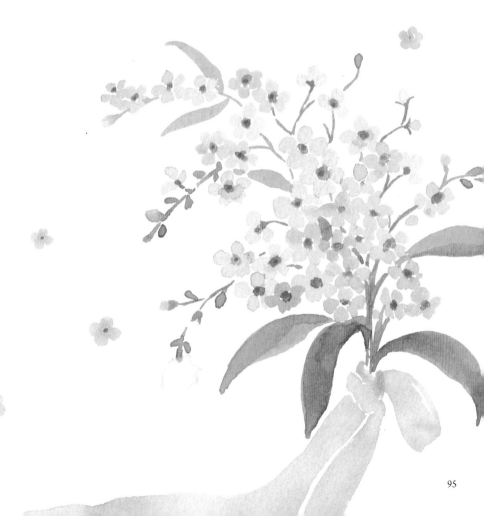

Forget me not
painting

물 망 초 한 송 이 그 리 기

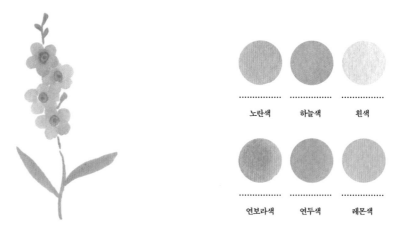

노란색 하늘색 흰색

연보라색 연두색 레몬색

＊노란색 꽃술에 동글동글 하늘색 꽃잎이 붙어 있습니다.
＊물망초는 줄기 하나에 꽃이 여럿 달린 작고 귀여운 꽃이에요. 새끼손톱보다 작은 꽃이 올망졸망 모여 있으니 한 송이를 반복해서 여러 번 그리도록 해요.

1. 꽃잎

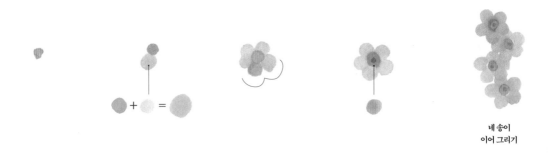

네 송이
이어 그리기

＊연한 하늘색을 만들 땐 붓에 먼저 하얀색을 전체적으로 묻히고, 붓끝에 하늘색을 콕 찍어 살짝만 묻혀요. 원하는 색이 나왔는지 먼저 확인한 후 종이에 그려보세요.
＊노란색으로 작은 동그라미를 하나 그리고 주변을 조금 더 큰 하늘색 동그라미 다섯 개로 빙 두른다고 생각하면 그리기 쉬워요. 노란 동그라미가 마르고 난 뒤 연보라색으로 가운데 작은 점을 콕 찍습니다. 위아래로 바싹 붙여 네 송이를 이어 그려요.
＊조그만 꽃이라 물이 번지면 그림이 전부 번지게 돼요. 다른 꽃에 비해 물을 적게 사용합니다.

2. 줄기와 잎

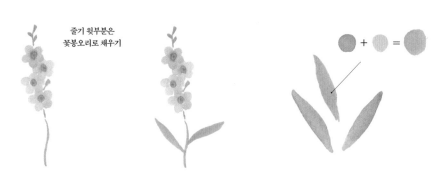

줄기 윗부분은
꽃봉오리로 채우기

* 연두색에 레몬색을 살짝 섞으면 좀 더 밝고 여린 새순 같은 잎 색깔을 만들 수 있어요. 줄기와 잎을 그릴 때 가장
많이 사용하는 색깔이랍니다.

* 줄기는 물망초 위아래를 한 줄로 잇는다 생각하고 자연스럽게 그어요. 줄기 윗부분에는 타원형의 점을 지그재그로
그려 꽃봉오리를 표현해요. 줄기 아랫부분에는 잎을 달 건데요. 붓을 '세우기-눕히기-세우기'(14p)를 참고해 봉긋
하게 그립니다.

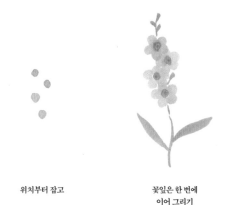

위치부터 잡고

꽃잎은 한 번에
이어 그리기

위치를 먼저 잡고 그리면 편해요

조금 더 빠르고 편하게 그리고 싶다면 노란색 동그라미로
꽃의 위치를 먼저 잡고 시작해보세요. 꽃잎은 나중에 한
번에 채우면 돼요. 꽃잎끼리 서로 겹쳐도 되니 노란 동그
라미 간격을 많이 떨어트리지 않아요. 꽃잎끼리 옹기종기
붙은 귀여움이 포인트거든요!

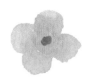

꽃잎 네 장

꽃잎 개수를 다르게 해볼까요

물망초 꽃잎은 보통 다섯 장으로 이루어져 있지만 그림에
서는 조금 더 자유롭게 표현해보세요. 물망초는 여러 송이
모아서 완성하는 꽃이기 때문에 꽃잎 개수만 변화를 줘도
훨씬 입체감이 살아나요.

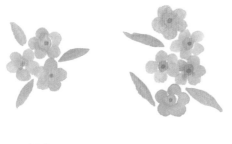

옹기종기 모여 있을 때 더 예쁜 물망초

이번에는 한 줄로 이어 그리지 않고 자유롭게 그려볼게요.
줄기 없이 사이사이 빈틈에 잎사귀만 넣습니다. 물망초는
많이 그릴수록 풍성하고 예뻐요. 옹기종기 모여 있는 느낌
을 살려 세 송이, 다섯 송이, 더 많이 그리는 것도 연습해
보세요.

세 송이 다섯 송이

더 단순하게 그려요

한 송이의 디테일을 최소화해서 그리는 방법을 알려드릴게요. 물망초는 워낙 크기가 자그마해서 꽃 한 송이를 정교
하게 그리는 것보다 모여 있는 느낌이 더 중요하거든요. 우선 하늘색으로 작은 타원형 점을 찍어 다섯 개의 꽃잎을
만들어주세요. 여러 번 반복해서 수많은 꽃잎을 이어 그려요. 이때 꽃잎 개수가 꼭 다섯 개가 아니어도, 이미 그린 꽃
잎과 겹치고 섞여도 괜찮아요. 잊지 마세요! 모여 있는 느낌이 중요합니다. 꽃잎이 마른 후에 꽃송이 가운데 하얀 틈
마다 노란 점을 콕콕 찍어줍니다. 이렇게 그린 물망초는 작고 단순해서 패턴으로 활용하기 좋아요.

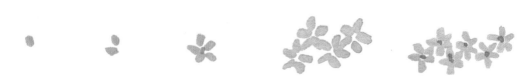

2
Forget me not
letter writing paper

물망초 편지지

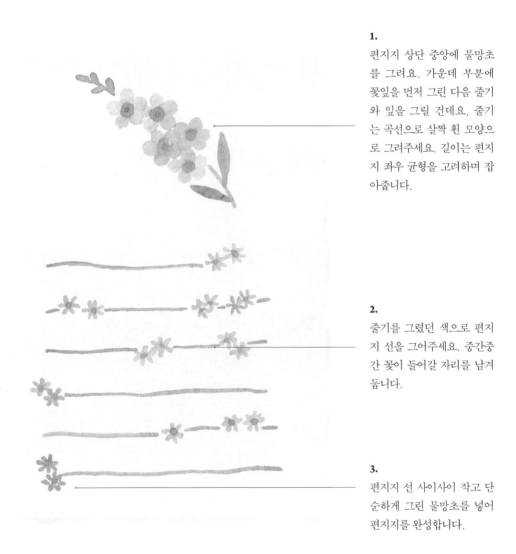

1.
편지지 상단 중앙에 물망초를 그려요. 가운데 부분에 꽃잎을 먼저 그린 다음 줄기와 잎을 그릴 건데요, 줄기는 곡선으로 살짝 휜 모양으로 그려주세요. 길이는 편지지 좌우 균형을 고려하며 잡아줍니다.

2.
줄기를 그렸던 색으로 편지지 선을 그어주세요. 중간중간 꽃이 들어갈 자리를 남겨둡니다.

3.
편지지 선 사이사이 작고 단순하게 그린 물망초를 넣어 편지지를 완성합니다.

물망초가 주는 작고 아기자기한 느낌을 그대로 살려, 편지지를 전부 채우지 않고 포인트가 되도록 한 송이만 크게 그려 넣었어요. 세로로 길게 이어 그렸던 물망초를 옆으로 눕히면 갈런드(가랜드)처럼 보여서 장식용으로 어디든 활용하기 좋답니다. 소박하지만 그래서 더 예쁜 편지지가 될 거예요.

물망초 편지봉투

2.
꽃의 양쪽으로 연두색 꽃봉오리를 부드럽게
그려 균형을 맞춰요.

1.
봉투 뚜껑에 물망초 꽃밭을 만들 거예요. 앞에서
배운 단순하게 그리는 방법(98p)으로 물망초를 여
러 송이 그려주세요. 그림이 한쪽으로 치우치지 않
고, 중앙에 있도록 그리는 게 중요해요.

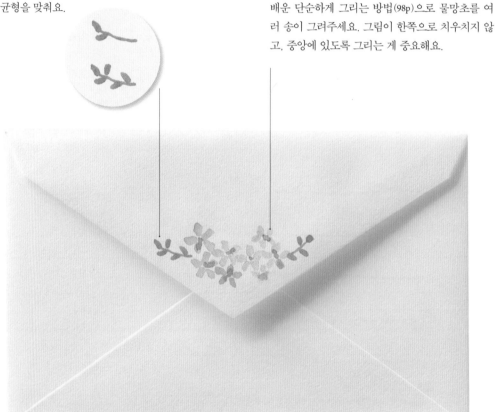

물망초를 단순하게 이어 그리기만 했을 뿐인데 어때요. 생각보다 근사하지 않나요? 꽃잎끼리 서로 겹쳐지다 보면 붓
이 한 자리에 여러 번 닿으면서 물 자국이 생길 수도 있어요. 물을 아주 조금만 사용해서 그려주세요.

Forget me not
memo pad

물망초 메모지

1.
메모지 가장자리에 물망초를
그립니다. 꽃은 세 송이 그려
볼게요.

2.
줄기 아랫부분에 회색 네모를
그려주세요. 마치 마스킹 테이
프로 꽃을 붙여놓은 것처럼 연
출할 수 있답니다.

삐뚤빼뚤 거친 선으로 네모를
그린 다음, 가운데 물 한 방울
을 톡 떨어뜨려요. 물이 번지
면서 가운데는 하얗게 마르고,
가장자리만 진한 선이 남을 거
예요.

'나를 잊지 말아요.' 물망초 메모지를 만들어, 꽃말처럼 잊지 말고 기억해야 할 내용을 적어두어요. 물망초를 그릴 땐
글씨 쓸 부분을 넓게 남겨두고 왼쪽이나 오른쪽으로 치우쳐서 그려주세요.

Olive
letter

올리브 편지

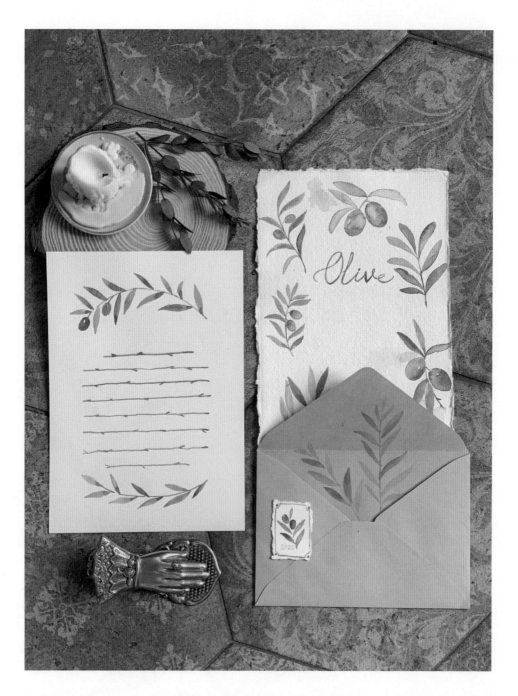

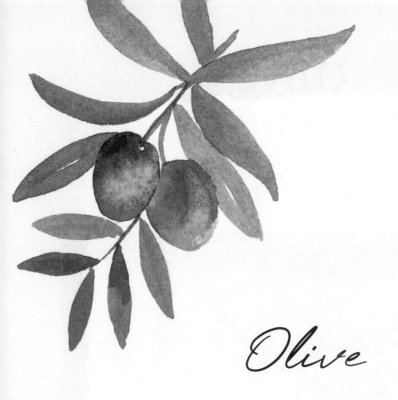

Olive

'올리브 그린' 색에서도 느껴지듯이,
올리브 나무의 꽃말은
'평화'예요.

나무색을 품은 짙은 녹색은
마음을 차분하게 가라앉혀요.

꽃그림이 들어가지 않아도
잎과 열매만으로 우아하고
단순한 터치로도 고급스러운 분위기를 줄 수 있어서
꾸미기 장식으로 가장 많이 쓰이는 소재, 올리브.

올리브 잎을 한 장씩 이어가다 보면
어느새 평온해지는 마음을 만나게 될 거예요.
올리브 편지로 나의 작은 평화를 당신에게 전해요.

Olive

painting

올리브 한 송이 그리기

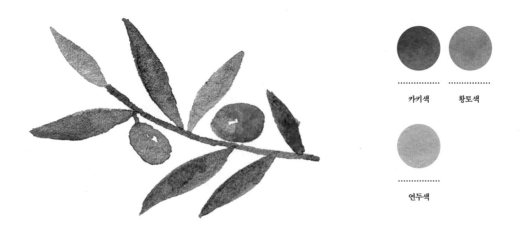

카키색　　　황토색

연두색

* 가느다란 가지 끝에 열매와 잎이 큼직하게 달려 있어요. 열매는 타원형, 잎은 길고 뾰족해요.

* 잎마다 방향과 크기가 달라요. 그림을 그릴 때도 방향과 크기에 변화를 주면서 입체적으로 표현할 거예요.

* 실제의 올리브 잎은 모두 같은 색이라 초록색 하나만으로도 올리브 나무를 그릴 수 있어요. 하지만 그림으로 그릴
때 조금씩 다른 색을 사용해 지루하지 않게 표현하기로 해요.

1. 잎과 가지

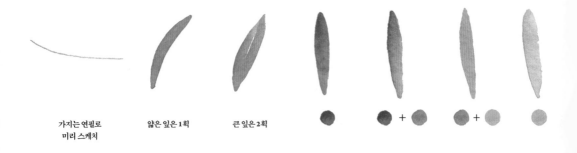

가지는 연필로
미리 스케치　　　얇은 잎은 1획　　　큰 잎은 2획

* 올리브의 얇은 가지는 연필로 미리 스케치를 해두어도 좋아요. 잎을 달기 수월해지거든요.

* 잎을 달 때는 크기와 색을 다양하게 써보세요. 특히 색은 카키색, 황토색, 연두색 세 가지 색을 각각 그려보기도 하
고 섞어서도 그려보세요.

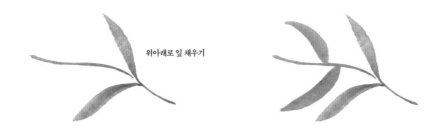

위아래로 잎 채우기

* 잎을 두세 개 그린 후엔 올리브 열매를 그릴 자리는 남기고 나머지 잎을 달아주세요.
* 잎을 다 그린 다음 덜 마른 상태에서 연필 선을 따라 황토색으로 가지를 그리면 이음새가 자연스러워요.
* 물감이 완전히 마른 후에 처음에 그렸던 연필 선을 깨끗하게 지워주세요.

2. 열매

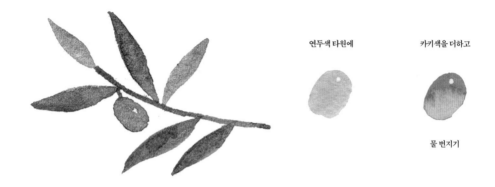

연두색 타원에

카키색을 더하고

물 번지기

* 열매는 작은 동그라미(빛을 받아 반짝이는 부분)만 남기고 전부 칠해주세요.
* 연두색이 마르기 전에 카키색을 묻힌 붓으로 타원 위쪽을 콕콕 찍어 카키색이 번지게 해요.
* 붓을 깨끗이 헹구고 물만 묻은 상태에서 타원 아래쪽을 콕! 찍어 물을 번지게 합니다.

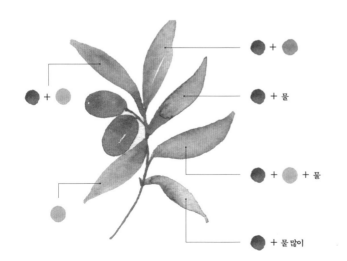

+

+

+ 물

+ + 물

+ 물 많이

색과 물 농도를 다양하게 사용해요

잎마다 색을 다르게 달아보세요. 같은 색이어도 붓에 물을 흠뻑 적셔 그리면 더 연해지고, 붓에 물을 조금만 묻히면 진해져요.

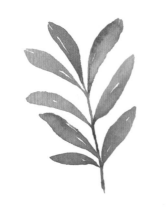

이파리만 그려볼까요

올리브 잎만으로 편지를 꾸며도 좋아요. 단독으로 그려 초록빛 포인트로 써도 좋고, 다른 꽃들 사이를 받쳐주는 역할로도 좋아요. 단순한 모양이지만 하나의 가지 안에서 잎마다 변화를 주는 것을 잊지 말아요.

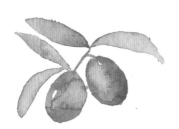

올리브 열매만으로도 포인트가 돼요

열매를 포인트로 할 땐 잎보다 열매를 먼저 그리고, 크기도 키워요. 크기가 클수록 동그라미 안에서 색이나 물 번짐의 변화를 주는 것이 좋아요.

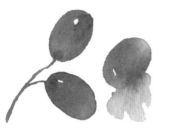
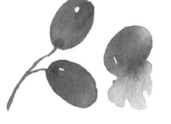

잘 익은 보랏빛 올리브

올리브 열매는 연두색부터 보라색까지 다양하게 섞어서 만들 수 있어요. 보라색 타원에 남색을 톡톡 섞으면 검은 올리브가 됩니다. 신비롭고 짙은 보석 같죠?

보라색 타원에

남색 더하기

조금씩, 살짝, 다른 방향으로 유연하게

붓을 뉘었다 세울 때 방향을 미세하게 바꿔주는 것만으로 여러 방향의 잎을 그릴 수 있어요. 눈썹처럼 위로 곡선을 그리거나, 입술처럼 아래로 곡선을 그릴 수도 있죠. 다양한 잎 그리기의 재미를 느껴보세요.

올리브 편지지

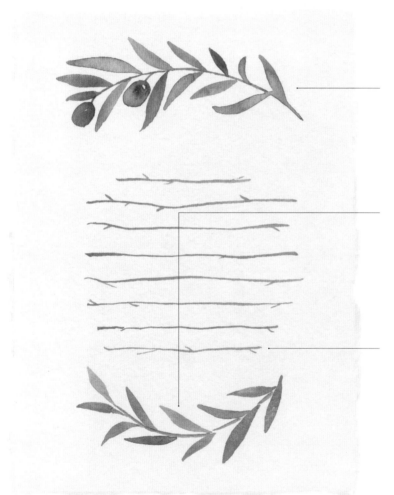

1.

종이 위와 아래에 올리브 가지가 서로 마주보도록 그려주세요. 위쪽이 메인이 되도록 더 크고 화려하게 그려요.

2.

아래쪽은 열매 없이 잎과 가지만 그립니다. 위쪽보다 작게 그려요. 올리브 가지를 그릴 땐 연필로 먼저 연하게 곡선을 그린 뒤 따라서 그리면 편해요.

3.

올리브 가지로 편지지 선을 표현해볼게요. 카키색과 황토색을 섞어 얇은 가지를 표현해요.

화려한 색깔 없이도 시선을 사로잡는 올리브 편지지. 잎사귀의 크기와 색감을 조금씩 다르게 하여 단조롭지 않게 만들어요. 편지지 선은 나뭇가지처럼 자연스럽게 울퉁불퉁하게 그려보세요. 간격이 달라도 괜찮아요. 그게 오히려 더 멋스럽거든요.

3
Olive
envelope

올리브 편지봉투

1.
봉투를 열어 안쪽에 올리브
잎을 그려보세요. 나뭇가지
는 생략해도 돼요.

2.
살짝 휘어진 올리브 잎을 오른쪽에 하
나 더 그립니다. 아래에서 위를 향하도
록 잎사귀를 그려나가요.

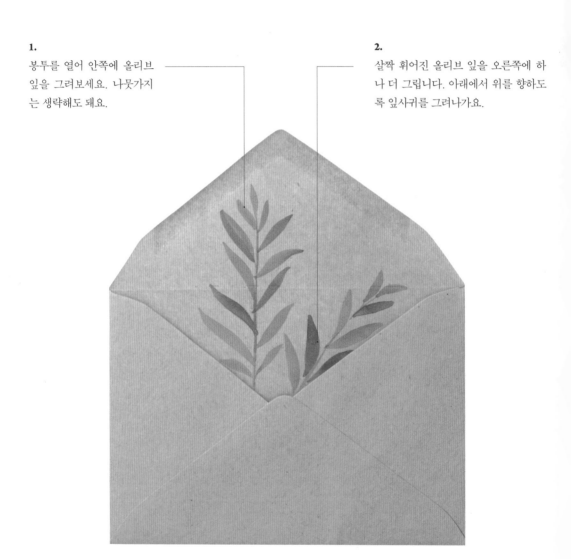

기다란 잎사귀를 반복하여 그린 것만으로 봉투에 초록의 기운이 퍼져요. 카키색과 황토색이 들어간 '올리브 그린' 색
은 많은 녹색 계열 중에 제일 차분하고 빈티지한 무드를 풍기죠. 그 매력 덕에 특히 크라프트 용지와 잘 어울리는 소
재이니 크라프트 봉투에 그려보세요.

4
Olive
postage stamp

올리브 우표

1.
열매를 먼저 그리고, 주변을
잎으로 채워요.

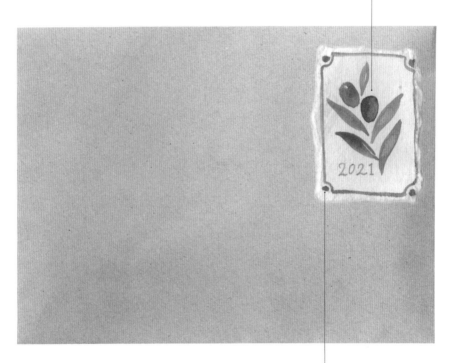

2.
우표의 각 꼭짓점에 점을 찍고 점 안쪽으로
붓끝을 세워 얇은 테두리를 그려주세요. 올
리브를 그릴 때 썼던 색 어떤 것이든 좋아요.

올리브는 색상과 기법이 단순해서 작은 우표에도 그리기 좋아요. 무리하지 않고 간단하게 그려주는 게 포인트입니
다. 우표를 만들 때는 가위보다 손으로 찢는 게 훨씬 자연스럽고 빈티지한 느낌을 줘요. 손으로 야금야금 찢어서 만
들어보세요. (수채화 용지가 좋긴 하지만 얇은 일반 종이로 해도 돼요.) 어때요, 열매와 잎만으로도 충분히 근사하죠? 빠르
게 그릴 수 있으니 열매와 잎사귀의 모양과 위치를 바꿔가며 여러 장 만들어봅시다!

Anemone
letter

아네모네 편지

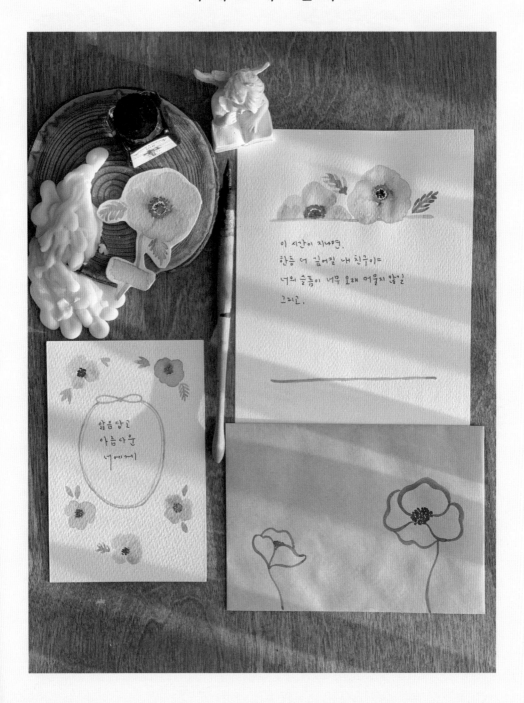

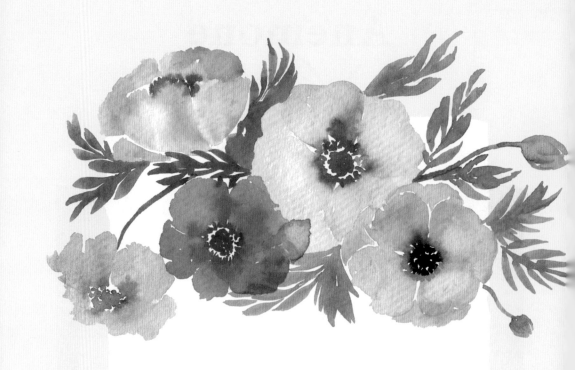

Anemone

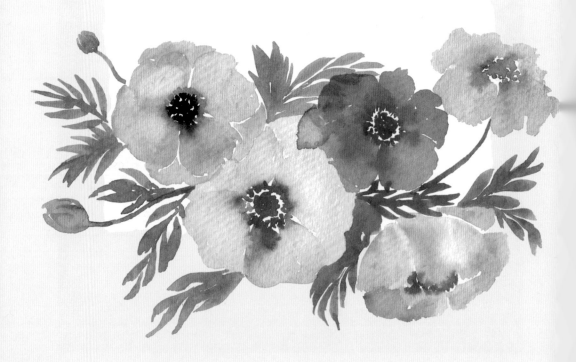

둥글고 얇은 꽃잎이 쌓여 화려한 자태를 뽐내는 아네모네는
그리스어로 '바람'이란 뜻의
'아네모스 Anemos'에서 나온 이름이라고 해요.

비극적인 신화 때문인지 '속절없는 사랑', '이룰 수 없는 사랑' 등
이별에 관련된 슬픈 꽃말만 여럿이랍니다.

하지만 어때요.
모든 순간이 좋을 수 없고,
사랑만이 존재하지 않는 것처럼 이별을 이야기하고
슬픔을 달래줄 꽃말이 필요한 순간도 있을 거예요.

이루어지지 못한 사랑일지라도 세상에 헛된 마음은 없고,
이별 후에 마음은 한층 깊어지기도 하잖아요.

슬퍼하는 이에게 작은 위로를 전하고 싶을 때,
깊고 황홀한 빛깔을 가진 아네모네 편지를 보내보세요.

Anemone

painting

아네모네 한 송이 그리기

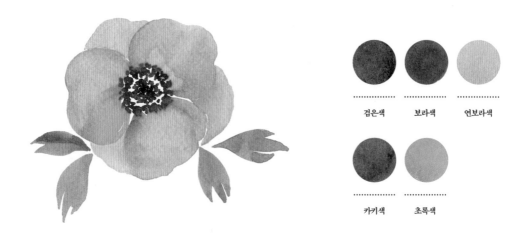

검은색 보라색 연보라색

카키색 초록색

* 꽃 가운데 자리한 짙고 큰 꽃술이 아네모네의 특징이에요. 이 부분의 색이 꽃잎까지 자연스럽게 번지고 스며들도록 그릴 거예요.

* 둥글고 널찍한 꽃잎이 한없이 부드럽고 너그러운 이미지를 줘요. 꽃잎의 모양은 딱 떨어지지 않아서 그릴 때 자유도가 높답니다.

* 아네모네 꽃잎 바로 밑에 뾰족하게 갈라진 잎사귀가 나와요. 꽃을 보호하기 위한 잎이라고 하는데요. 평범한 모양이 아니라 어렵게 느껴질 수도 있으니 최대한 단순하게 그리며 갈라진 느낌을 내는 데 집중할 거예요.

1. 꽃술

* 붓에 물은 조금만 묻히고 검은색 점을 찍어요. 깨처럼 촘촘하게 찍어 원형을 만듭니다.

* 붓을 헹군 다음 이번에는 보라색으로 주변에 점을 찍어줘요. 검은색과 보라색이 섞이지 않도록 살짝 간격을 두고 그려주세요.

2. 꽃잎

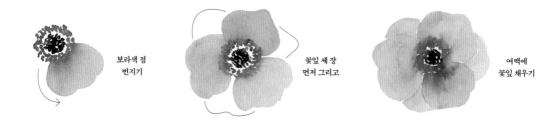

보라색 점
번지기

꽃잎 세 장
먼저 그리고

여백에
꽃잎 채우기

* 연보라색으로 꽃잎을 만들어요. 앞에서 그렸던 보라색 점에서부터 시작합니다. 보라색을 끌고 내려오듯 연보라색
 에 번지게 하면 자연스럽게 그라데이션이 만들어져요. 잘 섞이게 하려면 붓에 물을 흠뻑 묻혀야겠죠?
* 넓고 통통한 꽃잎 세 장을 먼저 그리고, 사이 여백에 꽃잎이 살짝살짝 보이도록 채워요. 앞의 꽃잎보다 색을 연하
 게, 크기는 작게 그리면 입체감이 살아납니다.
* 꽃잎을 그리다 검은색 꽃술 부분의 색이 짙게 번져도 걱정하지 말아요. 꽃잎의 물기가 마르고 나면 조금씩 연해지
 거든요. 꽃잎이 생각보다 진하게 얼룩질 경우, 붓을 깨끗이 헹구고 물기를 완전히 제거한 뒤 얼룩 부분을 붓으로
 닦아주세요. 물감이 붓에 흡수되며 조금씩 지워진답니다.

3. 잎

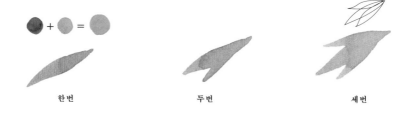

한 번

두 번

세 번

* 뾰족하게 갈라진 잎을 표현하기 위해 잎을 세 장 겹쳐서 그려요. 꽃 바로 옆에 붙여서 그려주세요.
* 아네모네의 보라색 꽃잎은 다른 꽃들보다 색이 어둡고 진한 편이에요. 잎도 꽃잎에 맞추어 초록색에 카키색이나
 회색을 섞어 진하게 톤 다운된 색감을 만들어주세요.

앞장 꽃잎은 물만
묻혀서 그리기

보라색 점에 닿게
꽃잎 그리기 시작

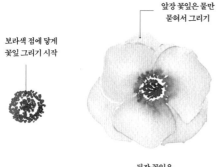

뒷장 꽃잎은
연보라색 + 물 많이

물로만 그리는 꽃잎

이번엔 꽃잎을 그릴 때 어떤 색도 묻히지 않고 물만 묻혀
서 그려보세요. 투명해서 아무 표시가 안 날 것 같지만 그
렇지 않아요. 보라색 점(꽃술)이 마르기 전에 색을 끌고 와
번지듯 꽃잎을 그리면 자연스럽고 부드러운 꽃잎을 만들
수 있습니다. 뒷장의 꽃잎은 물을 충분히 적신 붓에 연보
라색 물감을 살짝 묻혀서 채워주세요.

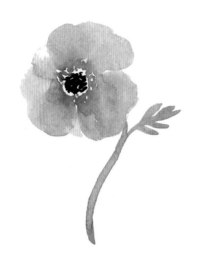

줄기가 있는 아네모네

아네모네는 큰 꽃만큼 긴 줄기를 가졌어요. 잎은 간단하게 그리고, 굵은 곡선으로 긴 줄기를 표현합니다.

카키색

흰 아네모네

청초한 흰 아네모네입니다. 검은색 꽃술 부분은 연두색으로, 보라색 꽃술 부분은 노란색으로 바꿔서 표현해요. 앞에서 배운 '물로만 그린 꽃잎'과 같은 방식으로 물을 흠뻑 묻힌 붓으로 노란 점을 끌고 오며 꽃잎을 채워갑니다.

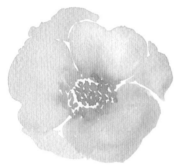

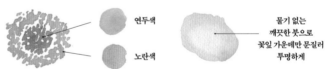

연두색

노란색

물기 없는
깨끗한 붓으로
꽃잎 가운데만 문질러
투명하게

단순한 패턴으로 그리기

동글동글한 모양의 아네모네는 단순하고 조그맣게 그려도 귀여워요. 보라색으로 가운데 점만 찍고 바로 꽃잎을 그립니다. 꽃잎도 앞장과 뒷장 구분할 필요 없이 세 장만 그리거나, 경계 없이 둥글게 감싸듯 그려도 돼요. 구름처럼 몽글몽글 피어오른 아네모네 그리기를 연습해보는 거예요.

2
Anemone
letter writing paper

아네모네 편지지

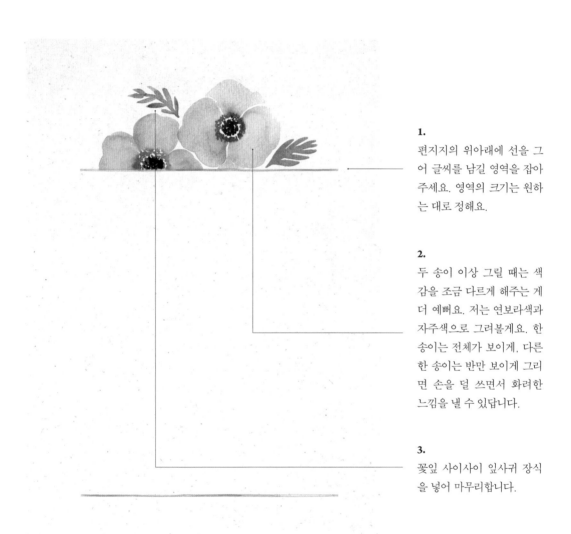

1.
편지지의 위아래에 선을 그어 글씨를 남길 영역을 잡아주세요. 영역의 크기는 원하는 대로 정해요.

2.
두 송이 이상 그릴 때는 색감을 조금 다르게 해주는 게 더 예뻐요. 저는 연보라색과 자주색으로 그려볼게요. 한 송이는 전체가 보이게, 다른 한 송이는 반만 보이게 그리면 손을 덜 쓰면서 화려한 느낌을 낼 수 있답니다.

3.
꽃잎 사이사이 잎사귀 장식을 넣어 마무리합니다.

아네모네는 색감과 크기만으로 존재감이 확실해요. 전부 다 보이지 않고 일부만 보여도 충분하니 배경이 되도록 그려보세요. 만약 조금 더 그리고 싶다면 반쯤 숨겨진 아네모네를 아래쪽 공간에 넣어도 좋아요. 더 풍성한 편지지가 될 거예요.

아네모네 편지봉투

2.

왼쪽에 반쯤 핀 아네모네의 실루엣을 그려
주면 완성입니다.

1.

봉투의 뒷면에 그려볼까요. 물기가 적은 붓에 보라
색을 묻혀 아네모네의 실루엣만 그려요. 가운데 점
은 두껍게 찍고, 점을 중심으로 둥글게 펼쳐지는
꽃잎을 그려줍니다.

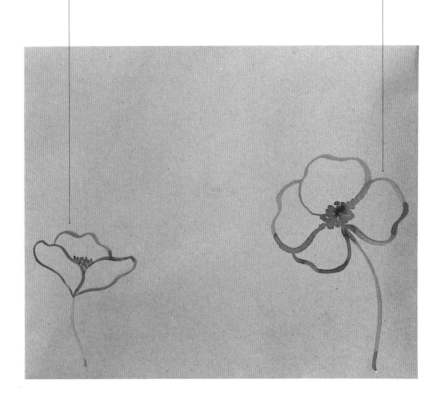

얇은 편지봉투에 아네모네의 넓적한 꽃잎을 그리면 종이가 울고 구겨질 수 있어요. 예쁘게 담기가 어렵답니다. 이렇
게 라인으로 보라색 실루엣의 아네모네 봉투를 만들어보세요. 충분히 화려하고 우아해 보이고, 편지지와 반전되는
매력을 보여줄 수 있어요.

4
Anemone
mini card

아네모네 미니 카드

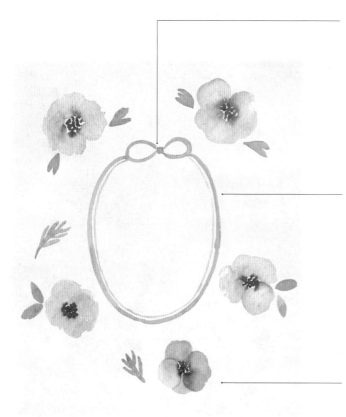

1.

편지지 상단부에 노란색으로 작은 리본을 먼저 그려요.

2.

리본을 따라 액자처럼 긴 원형 프레임을 그려주세요. 두꺼운 선으로 한 번, 안쪽에 얇은 선으로 한 번 더 그어요.

3.

배경에 단순하게 그린 아네모네를 빙 두르듯 그려보세요. 보라색 점을 찍고 꽃잎으로 둥글게 감쌉니다. 같은 방식이지만 꽃마다 조금씩 다르게 표현하면 밋밋하지 않은 연출이 가능합니다. 색 (보라색 계열)과 물의 농도를 다르게 사용해보세요.

앞서 그려본 단순한 패턴으로 그리는 방법(118p)을 활용해 카드를 꾸며보세요. 간단한 방법인데도 커다란 정성이 느껴진답니다. 원형 프레임이 조금 삐뚤빼뚤하거나 선의 굵기가 달라도 손그림의 묘미라 괜찮아요. 미니 카드를 그리는 데 익숙해졌다면 좀 더 큰 크기로 만들어 액자나 포장지 등으로 활용해보는 것도 추천합니다.

Tulip
letter

툴립편지

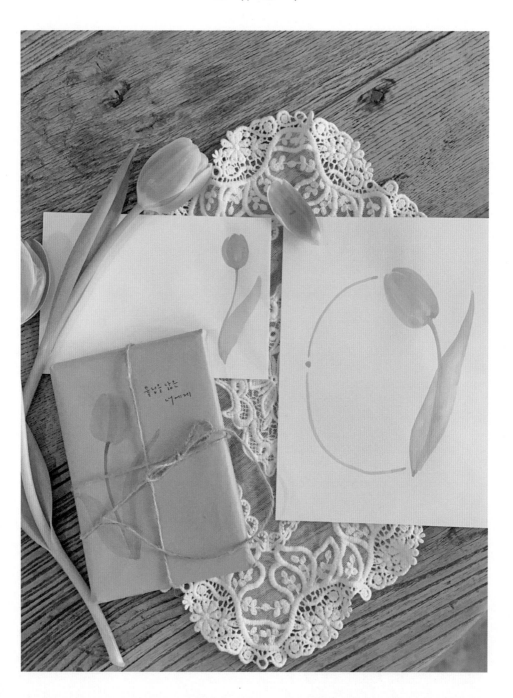

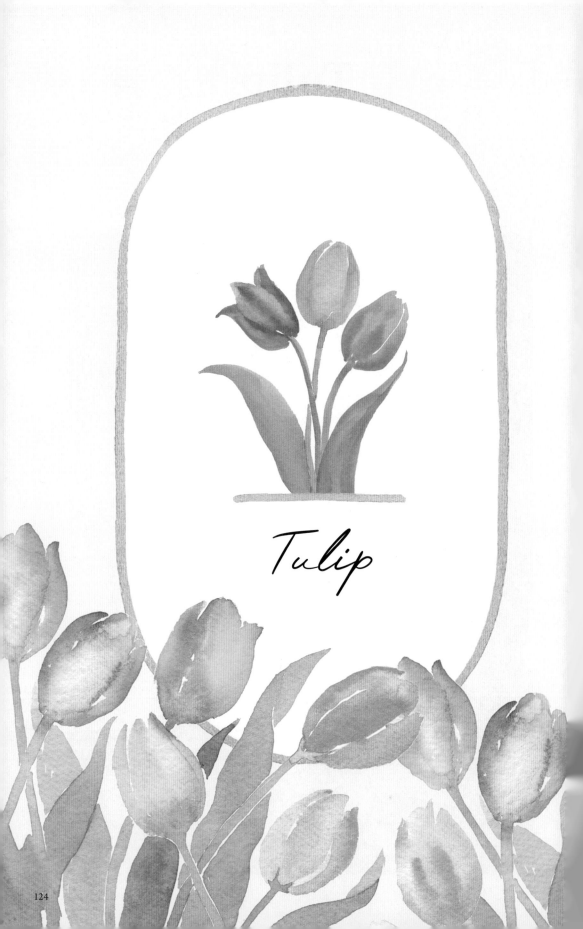

Tulip

봉긋하게 오므리고 있어도 이미 아름다운 튤립.
곧 피어날 거라는 기대가 튤립을
더 아름답게 보이게 하나 봐요.

심플한 실루엣만으로도 우아한 튤립은
공간을 로맨틱하게 만드는 재주가 있죠.
화병에 꽂은 한 송이의 튤립이 공간의 분위기를 바꾸듯,
종이에 그린 한 송이의 튤립이 우리의 기분을 바꿀지도 몰라요.

분홍 튤립은 '사랑의 시작'과 '애정',
발그레 물든 볼을 닮은 주황색 튤립은 '수줍음'과 '온정',
노랑과 주홍이 섞인 망고 튤립은 '사랑의 고백'으로,
전부 고백과 어울리는 꽃말을 가졌어요.

어쩐지 직접적인 말로 하기에 부끄러운 마음을
한 송이의 튤립에 담아보세요.

튤립의 자태에 당신의 애정이 전해질 테니까요.

Tulip

painting

튤립 한 송이 그리기

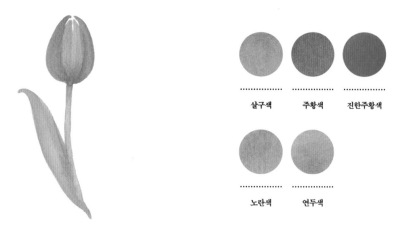

살구색 주황색 진한주황색

노란색 연두색

* 꽃잎은 봉오리처럼 오므리고 있어요. 꼭 긴 괄호가 여러 겹 쌓인 것처럼 생겼죠. 같은 방향으로 계속 겹쳐주기만 하면 돼서 비교적 단순하게 그릴 수 있어요.
* 튤립의 색상은 정말 다양해요. 이런저런 색으로 물들이며 다양한 튤립을 그려봐요.
* 튤립을 튤립답게 하는 건, 길고 우아한 실루엣이죠. 꽃잎만큼이나 굵고 긴 잎사귀를 그리는 데 정성을 들여봅시다.

1. 꽃잎

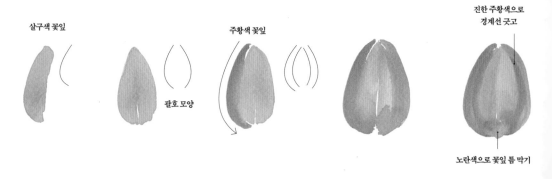

살구색 꽃잎

팔호 모양

주황색 꽃잎

진한 주황색으로 경계선 긋고

노란색으로 꽃잎 틈 막기

* 물을 많이 적신 붓에 살구색을 살짝 묻힙니다. 양쪽으로 팔호 모양의 둥근 꽃잎을 그려요. 아래로 갈수록 전체적인 형태가 커지게 그려주세요.
* 주황색을 연하게 묻혀 더 큰 팔호를 그려 살구색 꽃잎 양끝을 덮습니다.
* 그다음엔 진한주황색에 물기를 적게 하여 붓끝에 묻힌 뒤, 바깥 팔호와 안쪽 팔호 경계선에 한 번씩 그어주세요. 살짝 분리된 느낌을 주는 동시에 진한 색을 더하기 위해서예요. 꽃잎에 색이 스며들도록, 꽃잎의 물기가 마르기 전에 그어요.
* 바닥 부분이 둥글게 막혀 있다면 그대로 마무리하고, 혹시 틈이 있다면 노란색으로 톡톡 두드리며 막아줍니다.

2. 줄기

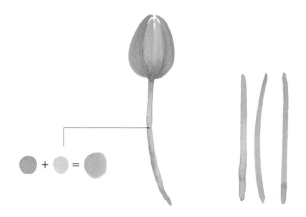

* 연두색에 노란색을 섞어 더 밝고 환한 느낌의 줄기를 만듭니다. 줄기가 다른 꽃들보다 두꺼운 편이니 붓을 눕혀 쭉 그어주세요. 살짝 휘게 그어 부드러운 곡선의 이미지를 줘도 좋아요.

3. 잎

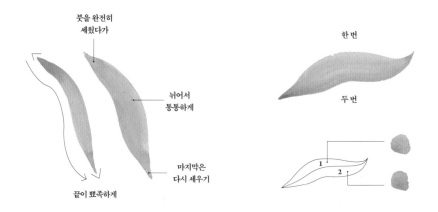

붓을 완전히
세웠다가

뉘어서
통통하게

마지막은
다시 세우기

끝이 뾰족하게

한 번

두 번

* 잎을 그릴 땐 붓끝을 세워 긋기 시작해 완전히 눕힌 채로 쭉 그었다가 끝부분은 다시 뾰족하게 세우며 마무리해주 세요. 양끝은 뾰족하고, 중앙은 통통하게 만드는 게 중요해요.

* 넓은 잎이니 두 번에 걸쳐 그려보세요. 이때 첫 번째와 두 번째 색을 조금 다르게 사용하면 튤립이 더 생생해 보일 거예요.

사랑을 전하는 망고 튤립

노란색으로 꽃잎을 그리고 물이 마르기 전에 바로 분홍색으로 그 위를 레이어드하듯 그어보세요. 코랄빛으로 섞이면서 산뜻하고 달콤한 망고 튤립이 탄생해요. 그 밖에 분홍색, 자주색 튤립도 색깔만 바꾸면 똑같은 방법으로 만들 수 있어요.

살짝 더 핀 튤립도 예뻐요

바깥을 감싸는 꽃잎을 오므린 괄호가 아닌, 살짝 열린 느낌으로 그려보세요. 꽃잎의 방향만 조금 바꿔도 며칠 더 지나 활짝 피어난 느낌을 줘요. 각도를 바깥으로 조금씩 더 벌리며 점점 더 펼쳐지는 꽃잎의 모양을 다양하게 연습해보세요.

꽃잎만 물들여봐요

바닥에 꽃잎이 떨어진 것처럼 연출하고 싶을 땐, 꽃잎 한 장만 그려요. 튤립의 꽃잎은 꼭 잎사귀처럼 넓고 도톰해요. 전체 모양은 둥글게 그리되, 끝은 뾰족하게 살려주세요.

튤립 두 송이

튤립은 보통 한 송이만 그리는 편이에요. 실제로 꽃집에서 꽃을 사거나 화병에 꽂을 때도 한 송이만으로 충분히 예쁘거든요. 조금 더 풍성하게 그리고 싶다면, 튤립 두 송이 정도가 적당해요. 각각 색깔을 다르게 해서 그려보세요.

튤립 편지지

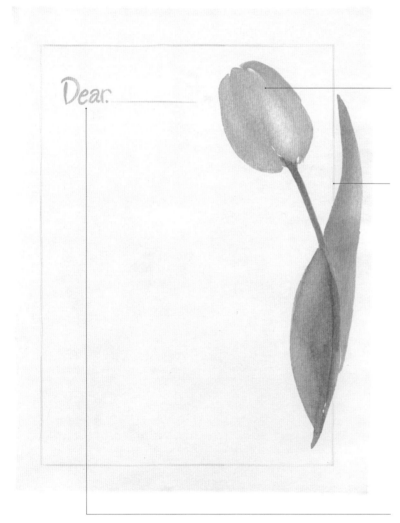

1.

편지지 오른쪽에 큰 튤립을 한 송이 그려주세요. 줄기의 기울기는 원하는 만큼 자유롭게 그리되 잎사귀까지 종이 안에 온전히 다 넣어요.

2.

튤립을 피해 주변으로 사각틀을 그려요. 색연필로 그려도 좋습니다. 살짝 울퉁불퉁하면 손 메모 느낌이 나서 더 예뻐요.

3.

튤립 꽃잎과 비슷한 색으로 'Dear' 글씨를 크게 써서 마무리합니다.

튤립은 전체적인 형태가 매력적인 꽃이라서 전신을 크게, 한 송이만 딱 그려도 이미지를 잘 나타낼 수 있어요. 사각틀을 지금보다 작게 그리면 작은 메모지 위에 튤립 한 송이를 툭 내려놓은 것처럼 보여요. 사각형 대신 타원형 틀을 그려넣으면 거울이나 액자 느낌의 편지지가 된답니다.

튤립 편지봉투

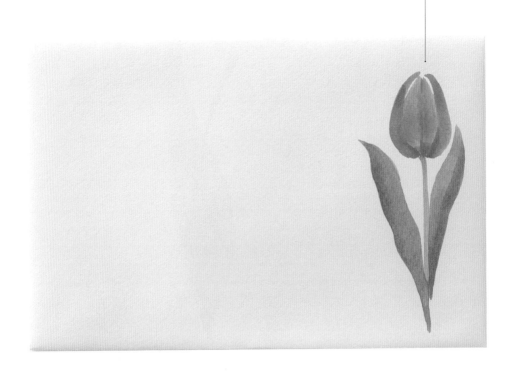

봉투 뒷면 가장자리에 꼿꼿이
선 튤립 한 송이를 그려 넣어요.

단순한 형태로 한 송이만 넣어도 아우라가 있는 튤립은. 어디든 그려 넣기 좋은 소스예요. 색을 다양하게 쓰지 말고,
정직한 튤립 한 송이로 마음을 올곧게 전해보세요.

튤립 포장지

1.

크라프트 포장지에 튤립을 크게 한 송이 그려요. 좋아하는 색으로 그려도 되고, 전하고 싶은 메시지의 꽃말을 가진 튤립을 찾아 그 색으로 그려도 좋아요. 앞에서 배운 망고 튤립(128p)처럼, 색깔만 바꾸면 다양한 튤립을 만들 수 있어요.

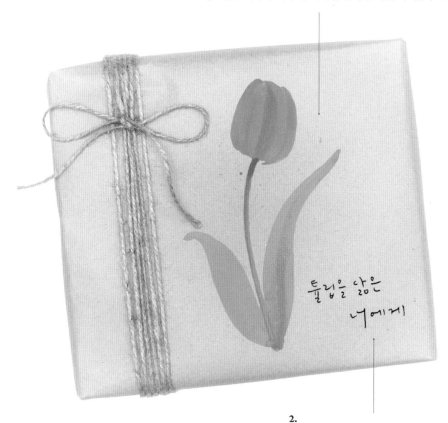

2.

펜으로 받는 이의 이름이나 짧은 문구를 써서 완성합니다.

리본을 묶기 전, 밋밋한 포장지에 튤립 한 송이를 넣어보세요. 꽃과 함께 전하는 선물처럼 보일 거예요. 봉투나 포장지 등 얇은 종이에 그릴 때는 최대한 물기를 적게 하고 디테일을 줄여서 색감과 형태만 전하면 돼요. 예상치 못한 자리에 꽃이 있는 것만으로도 이미 특별하거든요.

Sweetpea
letter

스위트피 편지

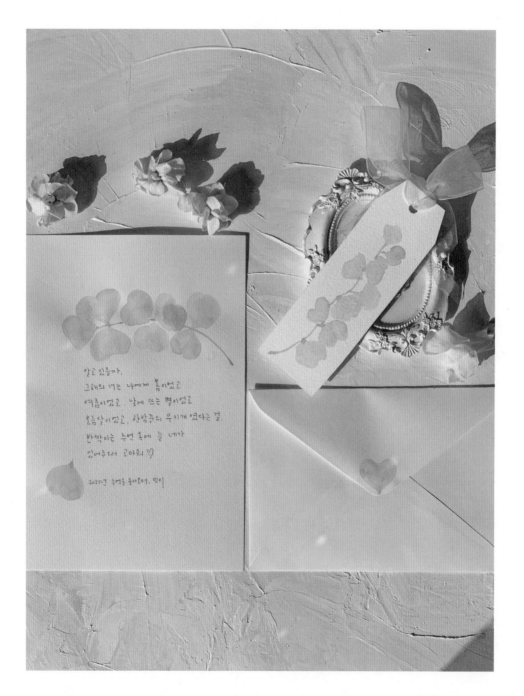

알고 있을까.
그때의 너는 나에게 봄이었고
여름이었고, 낮에 뜨는 별이었고
온몸살이 피고, 한밤중의 무지개 였다는 걸.
반짝이는 추억 속에 늘 네가
있어주서 고마워 ♡

2021년 추억을 돌이보며, 민이

Sweetpea

나비 날개처럼 나풀거리고,
시폰처럼 하늘거리는 얇은 꽃잎과 가느다란 줄기로 이루어진 스위트피는
가볍고 여린 이미지를 가지고 있어요.

화려한 모양이 아닌데도 색감과 향기 덕에
쉽게 잊히지 않는 꽃이랍니다.

햇빛에 투명하게 빛나는 스위트피를 보고 있으면
마치 봄꿈 같아요.
또렷한 윤곽 없이 색감과 향기로 어렴풋이 떠오르면서
나른하고 몽롱해지거든요.
스위트피의 꽃말이 말하는 '추억'도 그런 것인가 봐요.

정해진 모양이 없어 수채화 번짐으로 그리기
참 매력적인 꽃, 스위트피.

꽃잎 하나하나 번지듯 그리며 향기까지 편지에 담아 보내요.

1
Sweetpea
painting

스위트피 한 송이 그리기

살구색 분홍색

레몬색 연두색

* 얇게 주름 잡힌 꽃잎들이 여러 겹 붙어 있어요.

* 가느다란 줄기 양옆, 혹은 위아래로, 원하는 위치에 원하는 크기와 모양으로 꽃잎을 계속 이어나가는 재미가 있어요.

* 스위트피의 모양은 굉장히 단순해요. 꽃잎의 형태를 정확히 잡으려 하기보다 얇고 나풀거리는 이미지를 잘 녹여내
는 게 중요해요. 물을 많이 써서 색을 연하게 만들고, 가벼운 느낌을 내봅시다.

1. 꽃잎

하트 모양 꽃잎 분홍색 그라데이션

* 물을 많이 적신 붓에 살구색을 묻혀 살짝 하트를 닮은 모양으로 꽃잎을 그립니다.

* 정해진 꽃잎 모양은 없지만 줄기와 이어질 부분은 뾰족하게 빼주세요.

* 분홍색을 가장자리에 톡톡 찍어 번지게 하여 투 톤으로 꽃잎을 물들여요.

2. 줄기

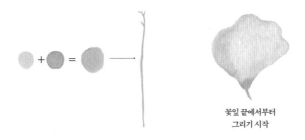

**꽃잎 끝에서부터
그리기 시작**

＊줄기는 연두색에 레몬색을 섞어 가볍고 경쾌한 색깔을 만들어 그려요.
＊스위트피 꽃잎의 물기가 다 마르기 전에, 꽃잎의 끄트머리부터 붓끝을 세워 얇고 가느다란 선을 그어 이어줍니다.
　군데군데 선이 끊겨도 괜찮고 꽃잎과 반드시 연결되지 않아도 돼요. 두껍고 진해지지만 않게 조심해주세요.

모양도 색감도 조금씩 다 다르게, 자유롭게 꽃잎을 그려요

스위트피는 한 송이의 모양이 딱 떨어지는 모양이 정해져 있지 않아, 그때그때 다르게 그리는 재미가 있어요. 그러니 정해진 모양의 한 송이를 완성하기보다 나풀거리고 부드러운 꽃잎을 색과 모양을 바꿔가며 여러 번 연습해볼게요. 모양이 틀어져도 스위트피가 될 수 있지만, 색이 진하고 무거워지면 안 됩니다. 모양은 자유롭게, 색은 가볍게 사용해 다양한 스위트피를 그려봅시다.

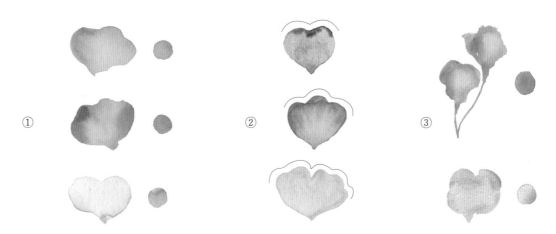

① 꽃잎을 진하게 그린 뒤 꽃잎 안쪽만 다시 연하게 만들어요. 붓을 깨끗이 헹군 다음, 물기가 적은 붓으로 그려놓은 꽃잎에 물방울을 톡 떨어뜨려요. 이때 물이 번지면서 가운데는 하얗고 테두리에만 색이 진해지는 등 음영이 생길 거예요.
② 꽃잎 끝에 곡선을 더 많이 넣어보세요. 두 번, 세 번 곡선을 넣어서 꽃잎에 변화를 줍니다.
③ 어떤 모양을 의도하지 않고 그냥 붓으로 마음 가는 대로 슥슥, 덩어리를 만들어도 좋아요. 색이 연하고 가벼운 느낌이라면 어떤 것도 스위트피 꽃잎이 될 수 있어요.

Sweetpea

letter writing paper

스위트피 편지지

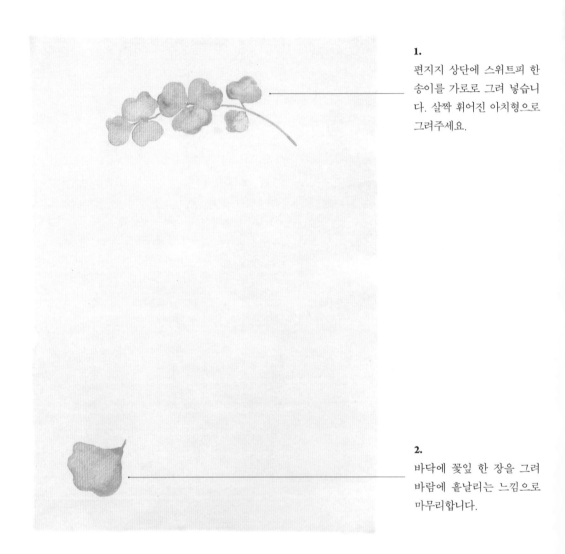

1.
편지지 상단에 스위트피 한 송이를 가로로 그려 넣습니다. 살짝 휘어진 아치형으로 그려주세요.

2.
바닥에 꽃잎 한 장을 그려 바람에 흩날리는 느낌으로 마무리합니다.

스위트피는 꽃잎을 계속 달아 길게 이어나가는 재미가 있어요. 여러 꽃잎이 이어진 스위트피 한 송이를 가로로 그려 여리여리한 감성을 담아요. 연두색 줄기와 꽃잎이 자연스럽게 이어지려면 꽃잎이 다 마르기 전에 줄기를 그어야 해요. 앞에 꽃잎 세 장을 먼저 그린 뒤 줄기를 잇고, 또 중간에 꽃잎 세 장을 그리고 줄기를 끝까지 그려보세요. 줄기를 한 번에 끝까지 긋기보다 이렇게 꽃잎을 그리면서 같이 이어가면 꽃잎이 마르지 않은 상태에서 줄기 색과 섞여 자연스럽게 어우러질 거예요.

스위트피 편지봉투

1.
봉투 커버에 스위트피
꽃잎 한 장을 그려요.

스위트피는 물을 많이 사용하기 때문에 얇은 봉투에 한 송이를 전부 그리기엔 무리가 있어요. 봉투를 여는 부분에 스위트피 향기가 날 것 같은 꽃잎 하나만 살짝 놓아줍니다. 물을 많이 쓸 수 없지만, 색이 진해지지 않도록 물을 조금 적신 붓에 아주 소량의 물감을 살짝 묻혀서 보일 듯 말 듯 하트를 닮은 모양으로 그려주세요. 또렷하게 딱 떨어진 하트 모양보다, 하트를 '닮은' 느낌만 살려 둥글고 느슨한 형태로 그려요. 단 한 장의 꽃잎이지만 여린 색감이 주는 따스함이 봉투를 여는 순간 전해질 거예요.

스위트피 책갈피

스위트피 한 송이를 그립니다. 줄기
오른편 위주로 꽃잎을 달아주세요.

스위트피의 모양을 살려 이번에는 가늘고 긴 책갈피를 만들어보는 건 어떨까요? 앞에서 한 송이를 그릴 때보다 조금
더 길게, 꽃잎도 많이 달아주세요. 꽃잎을 달 때는 한쪽 방향으로 치우치게 달면 청초한 분위기가 살아나요. 꽃잎의
모양도 조금씩 다르게 그려 재미를 주는 것을 잊지 마세요.

Cosmos

letter

코스모스 편지

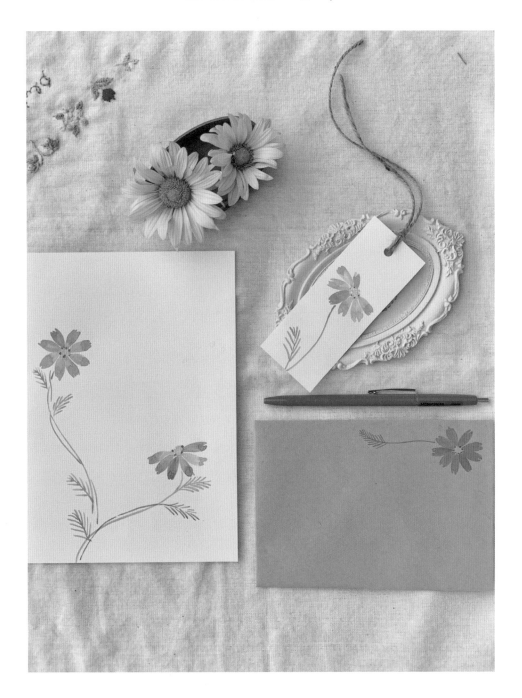

Cosmos

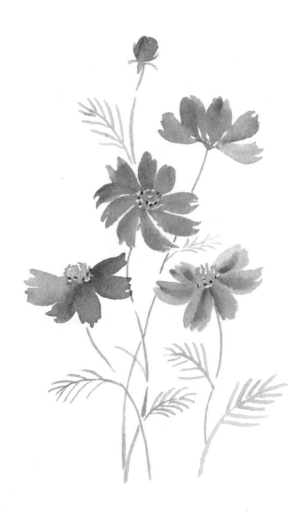

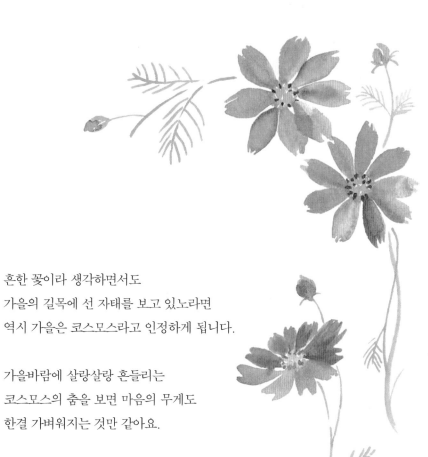

흔한 꽃이라 생각하면서도
가을의 길목에 선 자태를 보고 있노라면
역시 가을은 코스모스라고 인정하게 됩니다.

가을바람에 살랑살랑 흔들리는
코스모스의 춤을 보면 마음의 무게도
한결 가벼워지는 것만 같아요.

꽃잎과 줄기, 잎까지 어디 하나
힘 들어간 곳 없이 살살 흔들리는
움직임을 따서 우리말로
'살살이꽃'이라고도 부른다고 해요.

모든 꽃잎이 떨어질 때까지 바람에
기꺼이 몸을 맡기는 코스모스의 꽃말은
'순정'이랍니다.

이름에 어울리게 붓끝을 살살,
가볍게 움직이며 이 가을의 순정을
코스모스 한 송이에 담아보아요.

1
Cosmos
painting

코스모스 한 송이 그리기

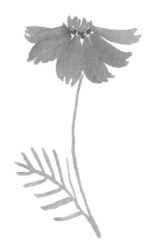

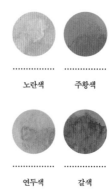

노란색 주황색

연두색 갈색

* 꽃잎 끝이 살짝 갈라진 모양이 포인트예요. 두 개로 갈라진 잎도 있고 세 개로 갈라진 잎도 있어 꽃잎 모양을 꼭 통일할 필요는 없으나, 갈라진 포인트는 잊지 않도록 해요.
* 코스모스는 밝은색부터 어두운색까지 종류가 다양해요. 우리는 주황색 코스모스를 그려볼 거지만, 좋아하는 색깔로 바꿔 그려도 좋아요.
* 바람에 살랑거리는 가벼운 느낌을 위해 붓끝도 까치발을 들듯 세워 가볍고 경쾌하게 그려봅시다.

1. 꽃잎

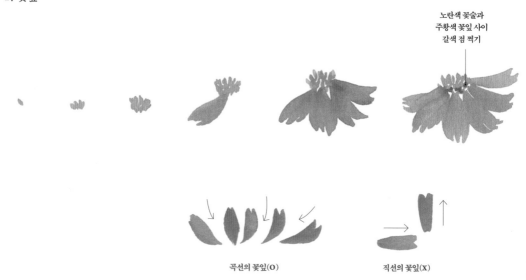

노란색 꽃술과
주황색 꽃잎 사이
갈색 점 찍기

곡선의 꽃잎(O) 직선의 꽃잎(X)

＊노란색으로 긴 점을 여러 개 찍으며, 동그랗게 모양을 잡아 코스모스 꽃술을 만들어주세요.

＊주황색으로 꽃잎을 달 건데요. 그전에 꽃잎만 먼저 연습해보는 걸 추천해요. 긴 꽃잎을 두 번 이어서 그려도 되고, 한 번에 그리고 싶다면 붓을 뉘었다 세우며 통통하게 그리되, 꽃잎 끝에 갈라진 부분을 남겨보세요.

＊꽃잎 하나하나 방향을 조금씩 다르게, 끝부분을 살짝 올려주면 가볍게 움직이는 것처럼 보여요. 직선은 딱딱해 보일 수 있으니 최대한 곡선을 살려서 그려요.

＊꽃잎이 다 마른 뒤에, 노란색 꽃술과 주황색 꽃잎 사이에 갈색 점들을 콕콕 찍어주면 끝!

2. 줄기와 잎

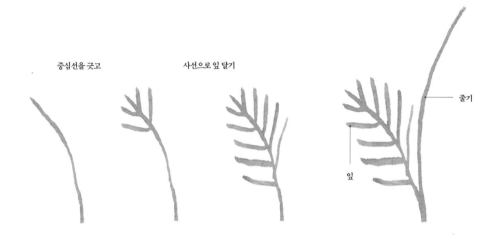

중심선을 긋고 사선으로 잎 달기 줄기 잎

＊붓끝을 세워 잎의 중심선을 연두색으로 긋고, 그 양쪽으로 사선을 그어 얇고 뾰족한 잎을 만들어주세요.

＊실제 코스모스 잎도 다양한 방향으로 뻗어 있기 때문에 양쪽 사선을 대칭으로 똑같이 맞추지 않아도 괜찮습니다. 중요한 건 얇고 부드럽게 그리는 것이죠.

＊줄기 역시 꽃잎과 마찬가지로 곡선으로 그려야 바람에 살랑거리는 느낌을 줄 수 있어요.

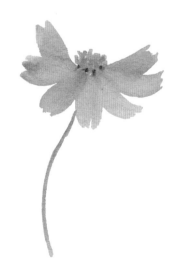

분홍색 코스모스

코스모스의 색은 연한 살구색부터 주황, 분홍, 자주, 보라색까지 다양하죠. 책에 나오지 않은 코스모스의 색도 만나게 되면 그려보아요.

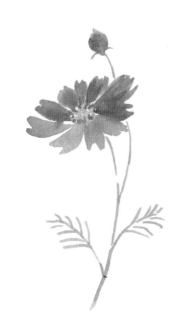

정면에서 본 코스모스

정면에서 본 코스모스는 참 환하고 예쁘죠. 코스모스 한 송이를 그리는 것과 같은 방식으로 그리는데요, 노란 꽃술 윗부분에도 꽃잎을 채워주면 완성이랍니다.

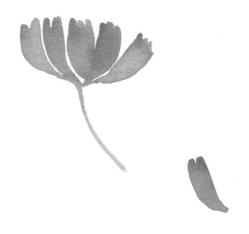

옆에서 본 코스모스

꽃잎이 완전히 위를 향한 모양으로 그릴 땐 노란 꽃술 없이 꽃잎을 하나하나 모아 그릇처럼 오목하게 그려요.

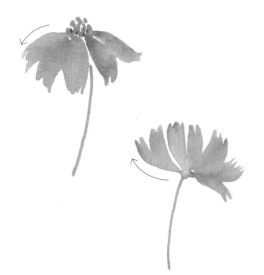

다양한 방향으로, 살랑살랑

꽃잎이 하늘을 향해 올라간 모습도, 아래로 모두 처진 모습도 연습하며 앞에서 그린 코스모스 한 송이와 함께 그려 보세요. 바람에 따라 다양한 방향을 한 코스모스가 군락을 이루며 피어날 거예요.

코스모스 편지지

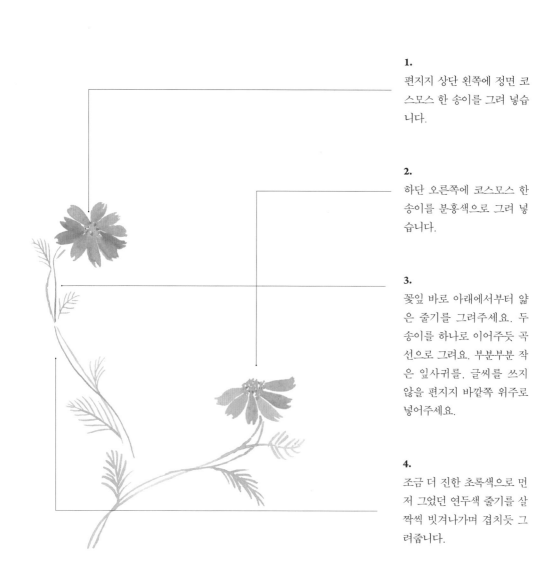

1.

편지지 상단 왼쪽에 정면 코스모스 한 송이를 그려 넣습니다.

2.

하단 오른쪽에 코스모스 한 송이를 분홍색으로 그려 넣습니다.

3.

꽃잎 바로 아래에서부터 얇은 줄기를 그려주세요. 두 송이를 하나로 이어주듯 곡선으로 그려요. 부분부분 작은 잎사귀를, 글씨를 쓰지 않을 편지지 바깥쪽 위주로 넣어주세요.

4.

조금 더 진한 초록색으로 먼저 그었던 연두색 줄기를 살짝씩 빗겨나가며 겹치듯 그려줍니다.

코스모스는 얇은 줄기에서 나오는 가녀린 느낌이 매력적이에요. 줄기를 겹치게 그리는 레이아웃을 이용해 코스모스 편지지를 만들어볼게요. 줄기가 도중에 끊겨도 괜찮아요. 자연스럽게 다음 줄기로 이어주세요. 방향이 서로 다른 꽃을 하나씩 넣으면 바람에 흩날리는 듯한 매력을 더 잘 보여줄 수 있습니다.

3
Cosmos

envelope

코스모스 편지봉투

2.
그 왼쪽으로 초록색 줄기를 긋고 끝에 작은 사선을 그려 넣어 잎을 표현해주세요. 줄기 위로, 받는 이의 이름 등 글씨를 써도 좋아요.

1.
봉투 뒷면, 우표를 붙이는 자리에 정면에서 본 코스모스 얼굴을 그립니다.

코스모스를 물기 없이 그리면 신기하게 '압화' 느낌이 나요. 얇은 봉투이니 최대한 물을 적게 하고 단순한 형태로 꽃과 줄기, 잎을 하나씩 나눠 그려보세요. 아주 오래전부터 준비한 편지 같을 거예요.

4
Cosmos
bookmark

코스모스 책갈피

코스모스 한 송이를 단순하 게 그려요. 살짝 휜 느낌으로 그리면 더 예쁩답니다.

코스모스는 어디에나 한 송이만 그려도 금방 가을의 서정적인 분위기를 자아내죠. 작은 종이에 그림을 그린 후 종이 위에 구멍을 뚫고 노끈으로 묶어보세요. 가을 독서가 기다려지는 코스모스 책갈피가 완성됩니다. 책 사이에서 꺼낼 때마다 꽃향기가 날지도 몰라요.

Clematis
letter

클레마티스 편지

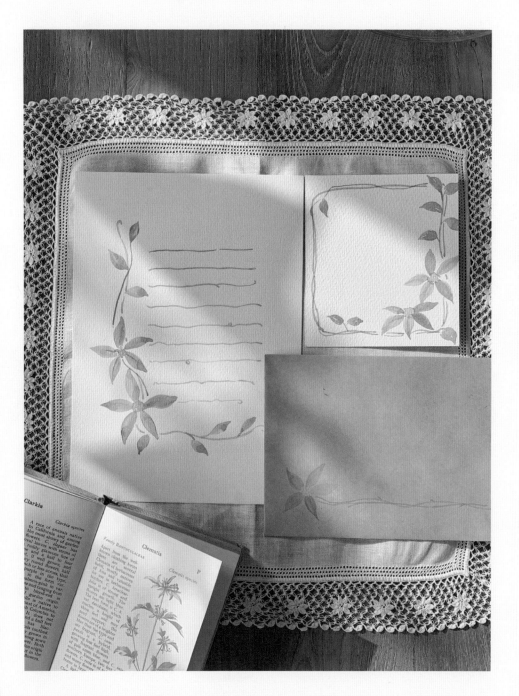

Clematis

만일 지나가다 벽에 핀 클레마티스를 본다면,
누군가 벽에 가짜 꽃을 붙여놨다고 착각할지도 몰라요.

이렇게 신비로운 빛깔을 가진 이국적인 꽃이 벽을
타고 있을 거라 생각하기 어려울 테니까요.

클레마티스는 그리스어로 '넝쿨'이란 뜻으로,
이름대로 얇은 줄기로 벽을 타고 오르는 넝쿨 식물이에요.
이제껏 본 다른 넝쿨 식물보다 좀 더 가볍고 우아한
움직임으로 리듬감 있게 뻗어가는 모습이 특징이에요.
스스로 열심히 나아가는 것처럼 보이죠.

아무것도 없던 흰 벽에 줄기로 길을 내고,
커다란 잎으로 그늘을 만들며
화려하게 피어나는 클레마티스의 생생함을 보면,
진실로 아름답단 감탄이 나옵니다.

그런 감탄을 담은 꽃말은 그 자체로
선물하기 좋은 메시지예요.

'당신의 마음은 진실로 아름답다.'

클레마티스 한 송이 그리기

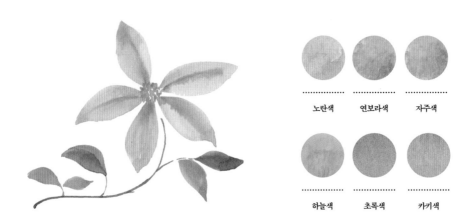

노란색 연보라색 자주색

하늘색 초록색 카키색

* 클레마티스는 종류가 수백 개나 있을 만큼 다양한 얼굴이 있어요. 잎 개수도 색상도 저마다 다른데, 그중 제가 만났던 보랏빛 클레마티스를 그릴 거예요.
* 꽃잎마다 가운데를 지나는 줄무늬가 있어요.
* 넝쿨의 휘감는 매력을 살려 얇은 곡선으로 다양한 프레임을 만들어요.
* 가운데 꽃술이 마치 수염처럼 얇고 가늘게 여러 색으로 나지만, 이 책에서는 간단하게 노란색으로 단순화하여 그려봅니다.

1. 꽃잎

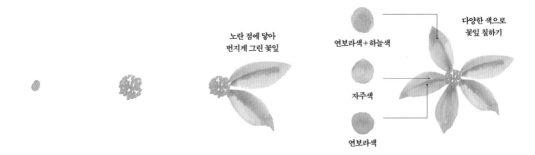

노란 점에 닿아
번지게 그린 꽃잎

연보라색 + 하늘색

자주색

연보라색

다양한 색으로
꽃잎 칠하기

* 연보라색 꽃잎 다섯 장을 그릴 거예요. 꽃잎마다 연보라색에 다른 색을 조금씩 섞어 변화를 주면 더 입체감이 살아나요. 연보라색에 하늘색을 섞으면 예쁜 청보라색이 생기니 꼭 만들어보세요.
* 뾰족하게 시작해서 가운데는 넓고 끝이 다시 뾰족해지는 모양입니다. 꽃잎을 위아래 두 번에 나누어 그리면 더 자연스럽고 통통한 꽃잎을 그릴 수 있어요.
* 물기가 없는 붓에 진한 보라색을 묻히고 꽃잎 가운데 선을 그어 줄무늬 문양을 만들어주세요.

2. 줄기와 잎

부드러운 곡선 잎으로 자유롭게 채우기

＊줄기와 잎은 카키색과 초록색을 섞어 차분한 색상으로 그려보세요.

＊물기를 적게 하고, 붓끝을 바짝 세워, 꽃의 얼굴 가까운 곳에서부터 가늘고 부드러운 곡선을 그어요.

＊빈 부분에 크고 작은 잎사귀를 자유롭게 채워갑니다. 전형적인 잎사귀 모양도 좋고, 조금 긴 하트 모양도 좋으니 각지지 않게만, 길고 둥근 형태들을 자유롭게 만들어봐요. 개수나 색상도 정해진 건 없으니 책과 똑같지 않아도 돼요. 자유롭게 뻗어나가는 넝쿨이니까요.

클레마티스의 옆모습

옆에서 본 클레마티스를 그릴 땐 점 대신, 짧은 선을 부드럽게 그리며 봉긋하게 모아주세요. 군데군데 진한 황토색 선을 함께 넣으면 훨씬 돋보일 거예요. 다섯 장의 꽃잎 중 맨 위 한 장을 빼고 그리면 옆모습이 됩니다.

꽃잎 색을 더 다양하게

앞에서 꽃잎은 두 번 나눠서 그리면 더 쉽다고 했었죠? 이 두 번을 각각 다른 색을 사용해 그려보세요. 서로 자연스럽게 섞이면 꽃 한 송이를 그려도 밋밋해 보이지 않아요.

자주색 + 연보라색
한 번 한 번

2
Clematis
letter writing paper

클레마티스 편지지

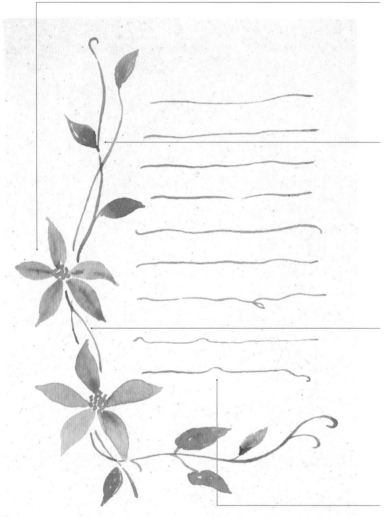

1.
편지지 하단 모서리에 환하게 핀 클레마티스 두 송이를 먼저 그려요. 꽃술도 꽃잎도 한 송이를 그릴 때보다 단순하게 그려도 괜찮습니다.

2.
붓끝을 세우고 얇은 선으로 줄기를 그려주세요. 큰 S자를 그리며 부드러운 곡선으로 내려와요.

3.
첫 번째 줄기를 그린 색과 살짝 다른 색으로, 그 위에 겹치듯 줄기를 또 올려줘요. 잎사귀는 부분 부분 원하는 위치에 원하는 크기로 넣되, 줄기를 너무 가리지는 않게 그려주세요.

4.
줄기를 그린 색들 그대로, 마치 가로로 늘어진 줄기처럼 고불고불하게 편지지의 줄을 넣어서 완성합니다.

넝쿨을 이용해 만든 클레마티스 편지지입니다. 얇은 곡선의 넝쿨 줄기로 다양한 프레임을 만들어보는 재미가 있어요. 편지지의 위와 아래, 옆과 아래, 혹은 전체를 넝쿨로 감싸도 좋아요. 애써 꽃을 많이 넣기보다 줄기로 감싸는 전체의 실루엣을 보여주는 데 초점을 맞추면 좋아요.

3
Clematis
envelope

클레마티스 편지봉투

1.
봉투 뒷장 아래쪽 가장자리에 클레마
티스 얼굴을 그립니다. 꽃잎 색깔은 하
나로, 단순하게 그려도 돼요.

2.
얇은 줄기를 가로로 길게,
두 번 겹치듯 그려주세요.

클레마티스 줄기는 봉투 뒷장에서 앞장까지 이어서 한 바퀴 둘러줘도 좋아요. 넝쿨로 묶은 편지처럼 보일 거예요. 봉
투에 그리는 꽃이 어렵지 않다면 줄기 사이사이에 두세 송이 정도 더 넣어보세요.

4
Clematis
memo pad

클레마티스 메모지

1.
클레마티스 정면 한 송이를 그립니다.

3.
메모지 테두리를 따라 줄기와 잎을 둘러주세요. 서로 다른 초록색 계열로 두 번 겹쳐 그리면 완성입니다.

2.
그 아래로 옆에서 본 클레마티스도(155p) 그려주세요.

클레마티스의 넝쿨은 활용할 게 많답니다. 꽃을 많이 넣지 않아도 싱그럽고 화려한 소스가 되거든요. 수채화 종이가 아닌 평범한 메모지도 줄기와 꽃 몇 송이만 넣으면 어여쁜 카드로 변해요. 간단한 메시지를 남길 때 마음을 더 보여주고 싶다면 클레마티스의 줄기를 둘러주세요. 방법은 편지지를 그릴 때와 같아요. 테두리를 전부 넝쿨로 두르는 것이 포인트입니다!

Holly Tree
letter

홀리트리 편지

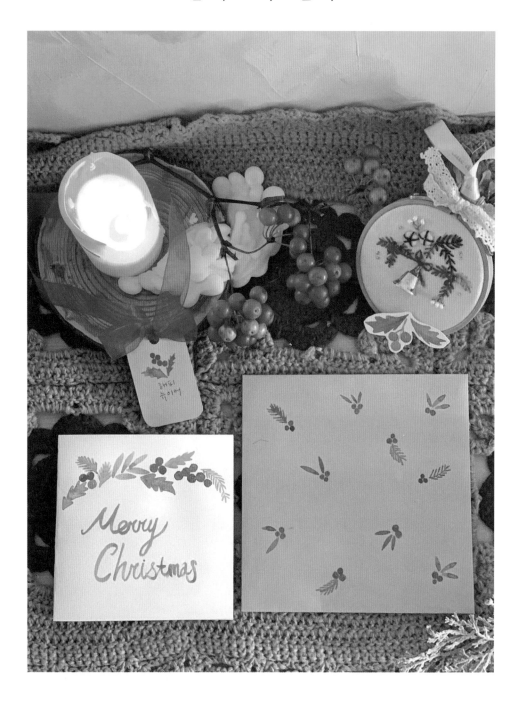

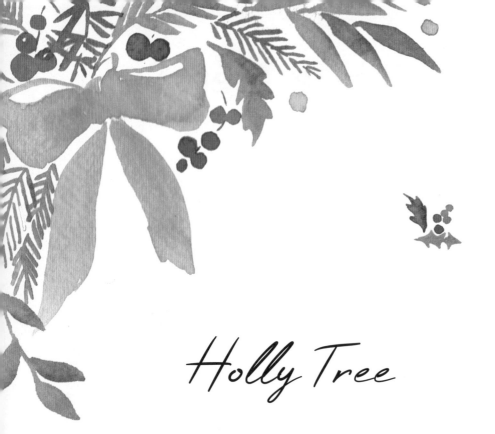

Holly Tree

코팅이 된 듯 반짝반짝 광택이 나는
잎사귀와 빨간 구슬 같은 열매.
홀리트리는 오래전부터 크리스마스 장식으로
자주 쓰여온 열매 나무예요.

'사랑의 열매'로도 알려진 홀리트리는 연말이 다가오면
여기저기서 자주 볼 수 있습니다.
꽃말은 '보호', '평화'라고 하니 정말 그 자체로도
사랑의 열매라고 할 수 있겠네요.
이름만 생소하지, 알고 보면 참 친근한 열매랍니다.

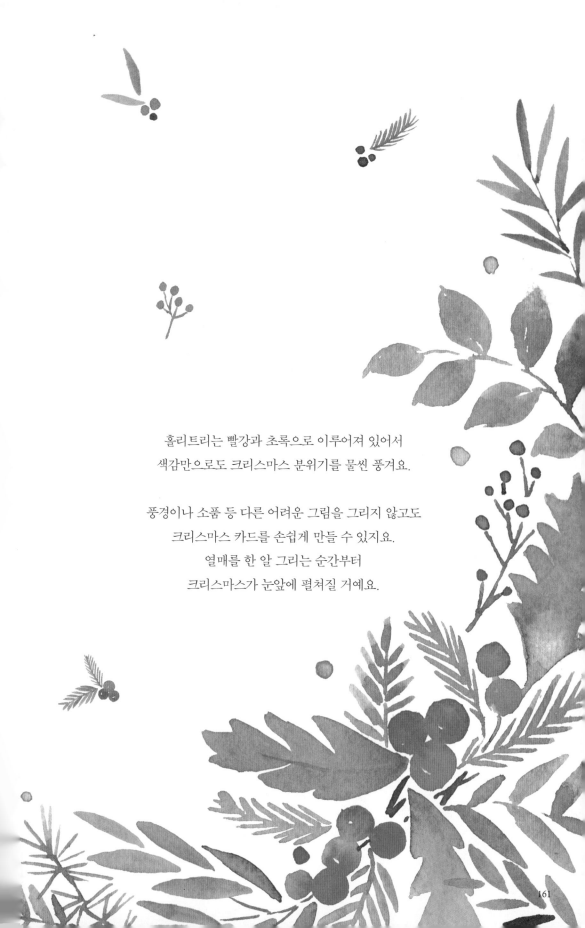

홀리트리는 빨강과 초록으로 이루어져 있어서
색감만으로도 크리스마스 분위기를 물씬 풍겨요.

풍경이나 소품 등 다른 어려운 그림을 그리지 않고도
크리스마스 카드를 손쉽게 만들 수 있지요.
열매를 한 알 그리는 순간부터
크리스마스가 눈앞에 펼쳐질 거예요.

1
Holly Tree
painting

홀리트리 한 송이 그리기

다홍색 빨간색 진한빨간색

초록색 청록색

* 작고 동그란 열매가 옹기종기 붙은 모양이 마치 빨간 구슬처럼 보여요. 같은 빨간색도 묽기를 다르게 하거나, 다홍, 진한빨강 등 빨강 계열에서 색을 다르게 사용하면 훨씬 다채롭게 그릴 수 있습니다.
* 잎사귀는 끝이 뾰족하고 제각각 다르게 생겼어요. 꼭 반듯하게 그리려 애쓰기보다는, 모양과 방향이 각기 다르더라도 뾰족함을 살리는 것에 신경써주세요.
* 빨간색과 짙은 초록색으로 이루어진 홀리트리는 연말과 잘 어울려요. 열매 옆에 원래의 잎사귀 말고도 다양한 겨울 잎 모양을 넣어 꾸미기 소스로 활용해보세요.

1. 열매

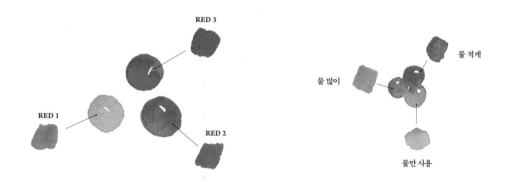

RED 3

RED 1

RED 2

물 많이

물 적게

물만 사용

* 빨간 열매는 작은 동그라미로 표현해요. 중간에 빛을 받아 반짝이는 부분은 하얗게 남겨두고 칠해주세요. 가지고 있는 물감 중 빨강 계열의 색을 다양하게 사용해 동그라미 세 개를 붙여봅시다.

*혹은 같은 빨간색에 물의 농도만 다르게 해서 그려보세요. 첫 번째 열매는 물을 적당히 묻혀서, 두 번째 열매는 물을 거의 묻히지 않고 진하게, 세 번째 열매는 붓을 깨끗이 헹군 다음 물만 사용해서 그려보는 거예요. 물만 사용할 때는 두 번째 그렸던 진한빨간색을 끌고 와 번지게 하면서 그립니다. 같은 빨간색이지만 열매마다 다양한 톤이 생겨날 거예요.

2. 잎

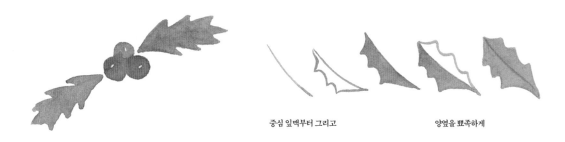

중심 잎맥부터 그리고 · 양옆을 뾰족하게

*열매 양옆으로 잎을 그릴 거예요. 잎을 그릴 땐 중심 잎맥을 먼저 그려요. 잎맥 옆으로 뾰족한 잎을 그리고 안쪽을 바로 채워주세요. 반대편도 같은 방법으로 그려서 마무리합니다. 양쪽 잎의 모양이 반드시 같지 않아도 괜찮아요. 튀어나오고 들어간 부분을 물결 모양으로 뾰족뾰족하게 표현하는 것이 더 중요해요.
*잎은 초록 계열이라면 어떤 색이든 상관없어요. 다양한 색으로 그리면서 형태를 연습해보세요.

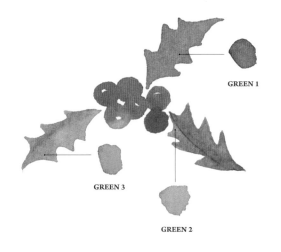

GREEN 1

GREEN 3

GREEN 2

주렁주렁 달린 홀리트리 열매

열매가 많을수록 풍성하고 화려한 인상을 줘요. 열매를 다섯 개 이상 줄줄이 그려보세요. 앞에서와 마찬가지로 열매마다 조금씩 다른 빨간색을 사용하고 물의 농도도 달리하여 채웁니다. 크기가 조금씩 달라도 괜찮아요. 열매를 다양한 방식으로 그린 것처럼, 잎도 전부 조금씩 다른 초록 계열로 그려요.

크기도 색도
모양도 다르게

홀리트리 열매와 나뭇가지

잎사귀 없이 나뭇가지를 이용해서 홀리트리를 그려볼 수도 있어요. 열매를 그린 후 갈색으로 열매 끝에서부터 아래로 내려가며 나뭇가지를 그려요. 빨간 열매가 옹기종기 붙어 있는 모양도 좋지만, 조금 떨어뜨려 그린 다음 나뭇가지로 연결하면 단순하고 귀여운 홀리트리가 됩니다.

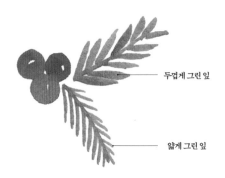

두껍게 그린 잎

얇게 그린 잎

홀리트리 열매와 침엽수 잎

홀리트리 특유의 반질반질하고 뾰족한 이파리 대신 가느다란 침엽수 잎을 함께 그려보는 건 어떨까요? 겨울 냄새가 물씬 날 거예요. 붓끝을 세워 얇은 선을 그어 중심 잎맥부터 만들어요. 그 선을 기준으로 양옆에 사선을 그어 침엽수 잎을 만듭니다. (이때 조금 더 두껍게 그리면 보통 우리가 그려온 잎 모양이 돼요.) 초록색에 회색을 섞어 톤 다운된 색으로 그려보세요. 한풀 꺾인 겨울 색감을 낼 수 있어요.

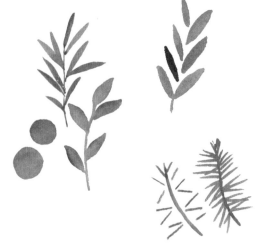

그 밖에 다양한 이파리를 곁들여보세요

다양한 이파리를 그려서 홀리트리에 변화를 줘요. 잎을 다르게 그리는 것만으로 같은 열매도 전혀 다르게 보이게 할 수 있죠.

홀리트리 편지지

4.
겉면 그림이 마른 후 카드를 펼쳐, 안쪽에
도 홀리트리를 한 송이 그리면 완성입니다.

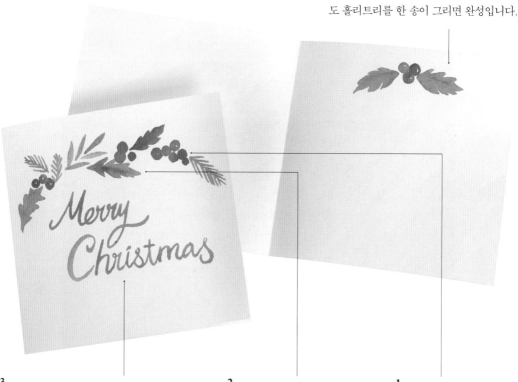

3.
메리 크리스마스! 반짝반짝 금색으로 문구
를 써봤어요. 붓으로 쓸 땐 처음부터 끝까지
붓끝을 세워서 쓰면 균일한 크기로 적힙니
다. 붓이 어렵다면 펜이나 색연필, 마카로 써
도 좋고요.

2.
열매 사이사이 다양한 잎을 그
려 넣습니다. 뾰족한 잎과 가느
다란 잎, 회색이 섞인 잎사귀
등 모양과 색을 다양하게 배치
합니다. 위아래로 번갈아가며
포물선으로 그려주세요.

1.
열매부터 그려볼까요. 편지
지를 세 군데로 나눠 열매
들을 배치해보세요. 개수는
세 개 정도면 충분한데요,
원하는 만큼 더 그려도 괜
찮아요.

크리스마스를 기념하는 작품이니 종이를 반으로 접어서 카드 형식으로 만들어보아요. 반으로 접은 뒤 겉면에 그림을
그리고, 다 마르면 안쪽에도 작은 그림을 그려요. 홀리트리를 그리는 순서는 크게 상관없지만, 빨간 열매를 먼저 다
그린 뒤에 잎사귀로 사이사이를 채운다고 생각하면 위치를 잡기 수월할 거예요. 반짝이가 들어간 풀이나 매니큐어로
여백 곳곳에 작은 점을 찍으면 반짝반짝 연말 카드 분위기가 더해진답니다.

홀리트리 편지봉투

1.
최대한 물기가 없는 붓으로 빨간
동그라미를 띄엄띄엄 찍어요.

2.
열매 옆에 잎을 달아줍니다. 열매마다
다양한 잎 모양을 그려 넣어보세요.

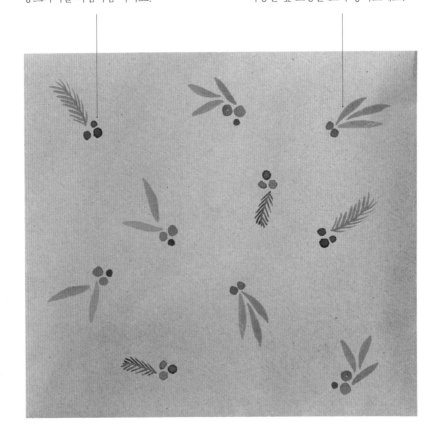

봉투에는 물을 많이 사용할 수 없기 때문에 물의 농도를 달리해서 그리기는 어려워요. 단순하고 선명하게 그리면 오히려 눈에 잘 띌 거예요. 하나하나 세세하게 그리기보다 여러 송이를 단순화하여 패턴처럼 보이게 해주세요. 홀리트리 패턴은 연말에 선물용으로 그리기도 좋아요. 봉투뿐만 아니라 큰 종이에 그려 포장지로도 활용해봅시다.

4
Holly Tree
gift tag

홀리트리 태그

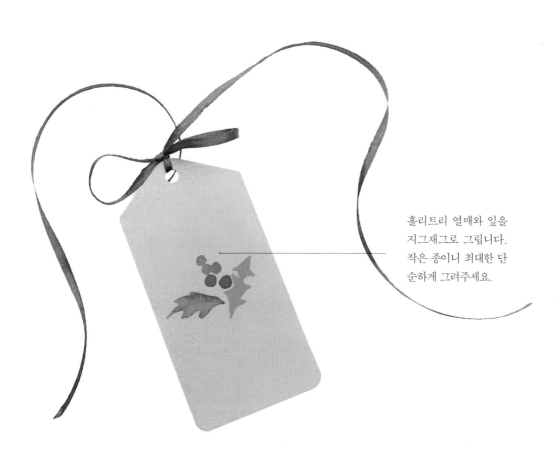

홀리트리 열매와 잎을 지그재그로 그립니다. 작은 종이니 최대한 단순하게 그려주세요.

크리스마스 선물을 포장할 때 함께 달아주면 좋을 선물 태그예요. 도톰한 종이를 태그 모양으로 자르고 가운데에 그림을 그려보세요. 잎사귀를 그릴 땐 샘플과 달라도 좋으니 자신 있는 모양으로 그려봐요. 리본 끈으로 묶어 마무리하면 더 완성도가 높아집니다. 아래에 받는 이의 이름을 적어도 좋겠죠. 작은 정성으로 큰 애정을 표현하세요.

Epilogue

그림은 배우는 것보다 스스로 탐색하는 과정이 더 필요하다고 생각합니다. 저마다의 취향이 다르듯, 각자가 더 끌리는 색이 있고 더 잘 표현할 수 있는 그림이 있어요. 저는 여러분이 책 속의 그림을 단번에 똑같이 그리는 것을 목표로 두기보다, 물감을 만나고 꽃을 관찰하며 그려나가는 과정 자체를 즐겨주셨으면 좋겠어요.

색을 바꾸기도 하고 번지기도 하며 예상치 못한 과정에서 우연을 만나보셨나요? '어? 이 색과 이 색이 섞이면 이런 빛깔이네', '물을 적게 했을 땐 뾰족한 모양이었는데 많이 하니까 넓은 모양이 되었네.' 혹여 완전히 탁하게 망쳐버렸다 해도 그런 실수와 시도 속에서 더 배우는 게 많았을 거예요.

눈으로만 보는 것보다 직접 그려본 꽃은 나에게 더 특별하게 남아요. 책 속 15가지 꽃 편지를 그려본 후 다시 마주하게 되는 꽃은 분명 이전과는 다르게 바라보게 될 거예요. 이 책에 없는 꽃을 만나게 돼도 여기서 배운 쉽고 간단한 기법으로 두려움 없이 그려보길 바랄게요. 그렇게 특별한 나만의 꽃을 늘려가길 바랍니다.

영원히 시들지 않을 꽃그림에 변치 않는 애정을 담아,
민미레터 드림

Watercolor Flower Letter
thumbnail

수 채 화 꽃 편 지 한 눈 에 보 기

앞에서 그리고 배워본 편지지와 편지봉투,
그리고 꽃으로 그린 다양한 작품을
보기 쉽게 한눈에 정리했어요.

원하는 꽃편지 레이아웃을 골라
빠르고 편하게 그려보세요!

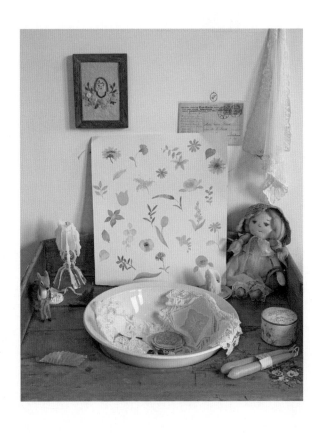

p.34

p.42

p.51

p.61

p.71

p.80

p.89

p.99

p.109

p.119

p.129

p.138

p.147

p.156

Merry Christmas

p.165

p.35

p.43

p.52

p.72

p.62

p.81

p.90

p.100

p.110

p.120

p.130

p.139

p.148

p.157

p.166

173

p.36

p.44

p.53

p.82

p.73

p.101

p.63

p.91

p.111

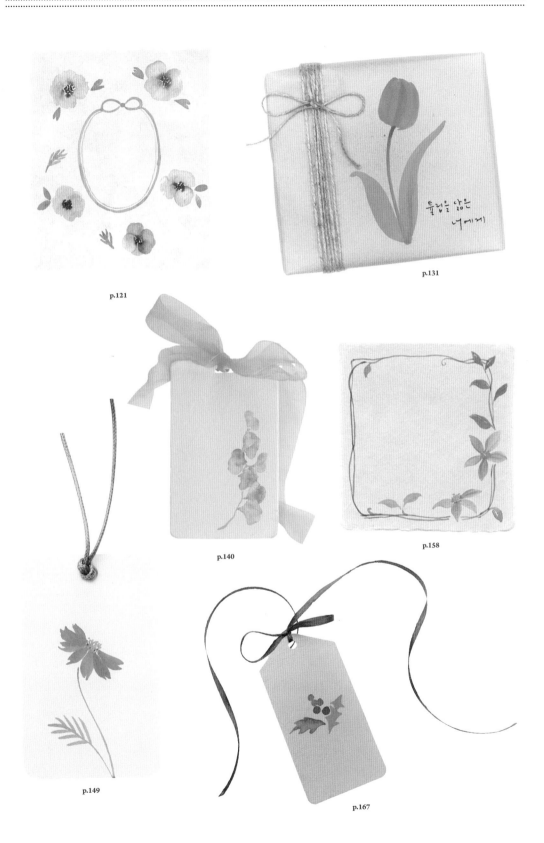

p.121

p.131

p.140

p.158

p.149

p.167

Editor's letter

밑그림 없이, 수채화 특유의 효과를 활용해서 누구나 예쁜 그림을 그리게 해주는 민미레터 님의 수채화 노하우를 '꽃편지'에 담았습니다. 수채화를 배워보고 싶었던 분은 물론, 기초는 하나도 모르지만 일단 한번 그려보고 싶어, 라고 생각해온 분들에게도 멋진 '경험'을 만들어줄 책입니다. 소중한 분에게, 더 소중한 나에게, 손수 그린 작고 예쁜 꽃그림으로 편지 한 통을 띄워보는 건 어떨까요? **민**

민미레터 님은 감성수채화계의 시조새님입니다. (작가님 죄송해요...) 6년 전 작가님과 함께 만든 첫 책 〈작고 예쁜 그림 한 장〉이 작가님만의 노하우가 담긴 예쁜 수채화 그리는 법을 담았다면, 〈수채화 꽃편지〉는 작가님만의 정서까지 담은 완성판!이 아닐까 감히 말해봅니다. **희**

곁에 있는 소중한 사람들에게, 꽃도 선물하고 싶고 편지도 쓰고 싶다면?! 꽃편지를 만들어 보내요. 꽃은 시들고 말지만, 내 손으로 물들여 만든 꽃편지는 메시지와 함께 영원히 시들지 않을 거예요. **현**

『수채화 꽃편지』는 선물 같은 책입니다. 엄청 바쁜 하루였던 것 같아요. 작가님 원고를 보며 꽃편지를 그리는데(자방은 직접 다 해보니까요!) 갑자기 주변이 고요해지며 마음이 편안해지더라고요. 받는 이를 떠올리며 즐겁게 그려나갔습니다. 그 순간만큼은 일을 하고 있다고 느껴지지 않았어요. 저만의 그림 시간이었죠. 꽃과 편지도 너무 좋은 선물이지만, 무엇보다 수채화라는 취미를, 마음 가는 대로 그리며 힐링하는 시간을 주민님들께 선물하고 싶습니다. 부디 잘 받아주세요! **령**

수채화 꽃편지

1판 1쇄 발행일 2021년 12월 14일

지은이 민미레터
발행인 김학원
발행처 (주)휴머니스트출판그룹
출판등록 제313-2007-000007호.(2007년 1월 5일)
주소 (03991) 서울시 마포구 동교로23길 76(연남동)
전화 02-335-4422 **팩스** 02-334-3427
저자 · 독자 서비스 humanist@humanistbooks.com
홈페이지 www.humanistbooks.com
시리즈 홈페이지 blog.naver.com/jabang2017
디자인 디자인 이프 **용지** 화인페이퍼 **인쇄** 삼조인쇄 **제본** 영신사

자기만의 방은 (주)휴머니스트출판그룹의 지식실용 브랜드입니다.

ⓒ 민미레터, 2021
ISBN 979-11-6080-734-9 13650